배색 스타일 핸드북

VOL.2

색에 대한 감각을 깨우는
계절별 컬러 팔레트

배색 스타일 핸드북 VOL.2

로런 웨이저 지음 조경실 옮김 차보슬 감수

지금이책

색에 대한 감각을 깨우는 계절별 컬러 팔레트

배색 스타일 핸드북 VOL. 2

초판 1쇄 인쇄 2023년 11월 20일
초판 1쇄 발행 2023년 11월 30일

지은이 로런 웨이저
옮긴이 조경실
감수 차보슬

펴낸이 최정이
펴낸곳 지금이책
주소 경기도 고양시 일산서구 킨텍스로 410
전화 070-8229-3755
팩스 0303-3130-3753
이메일 now_book@naver.com
블로그 blog.naver.com/now_book
인스타그램 nowbooks_pub
등록 제2015-000174호

ISBN 979-11-88554-75-1 (13650)

차례

6 들어가는 말

SUMMER

26 여름의 클래식 컬러
48 여름의 뉴트럴 컬러
70 여름의 볼드 컬러

AUTUMN

92 가을의 클래식 컬러
114 가을의 뉴트럴 컬러
136 가을의 볼드 컬러

WINTER

158 겨울의 클래식 컬러
180 겨울의 뉴트럴 컬러
202 겨울의 볼드 컬러

SPRING

224 봄의 클래식 컬러
246 봄의 뉴트럴 컬러
268 봄의 볼드 컬러

292 아티스트 색인

들어가는 말

여름은 어떤 색일까? 차갑고 투명한 수영장 물 빛일까? 수박 과육처럼 아찔하게 시선을 사로 잡는 선명한 빨강일까? 아니면 조갯살의 고운 연분홍빛일까? 이런 색들이 여름을 연상하게 한다면 가을을 떠올리게 하는 색은 어떤 무엇 일까? 또 겨울과 봄은 어떤 색일까?

《배색 스타일 핸드북 VOL. 2》는 다양한 이미 지 연출과 색 조합을 선보이면서 각 계절을 연 상하게 하는 컬러를 차분히 탐구할 수 있도록 독자를 이끈다. 특히 책은 현대 미술, 패션, 인 테리어, 사진, 그리고 그래픽 디자인의 세계에 서 어떻게 색이 활용되는지 구체적인 예시와 사 례를 통해 보여주는데, 이는 저자 로런 웨이저 의 상상 이상의 손길이 더해진, 관례적이기보다 는 직관적으로 다가올 수 있는 컬러 컬렉션이기 도 하다. 늘 그랬듯 로런의 큐레이션은 가지런하 고 기품이 있으면서 동시에 강렬한 정서를 불러 일으킨다. 이 책은 평범한 일상을 관찰하고 거 기서 아름다움을 찾아내는 연습이 얼마나 가 치 있고, 유의미한 창조로 이어지는지 보여준다.

로런의 첫 번째 책 《배색 스타일 핸드북》에서는 색을 '꿈의 색', '마법의 색', '신비의 색'처럼 감 정과 분위기에 따라 분류한 뒤, 각각의 특성을 설명했다. 이런 기본 구상은 로런이 운영하는 블로그 '컬러 컬렉티브Color Collective'에서 처 음 시작되었다. 지금도 2만 명이 넘는 팬들의 공 감을 얻으며 운영되는 이 블로그를 보면, 이미

지를 편집하고 그에 상응하는 컬러 팔레트를 선 보이며 제품의 인상과 분위기를 연출하는 전문 그래픽 디자이너로서 로런의 능력이 얼마나 뛰 어난지를 잘 알 수 있다.

시각을 통해 세상을 인지하는 과정에서 색은 매우 본질적인 요소이지만, 종종 간과되는 경 우가 많다. 창의적인 일을 직업으로 삼고 있거 나 배우는 사람—디자이너, 예술가, 사진가, 영 화 제작자, 플로리스트, 요리사—이 색을 주의 깊게 관찰하며 순수한 눈으로 사물을 보는 연 습을 하면 전혀 다른 방식으로 세상을 볼 수 있 다. 그중에서도 계절이라는 렌즈를 통해 색을 본다면 우리는 좀 더 집중해서 색을 보는 기회

를 얻게 될 것이다.

나는 컬러리스트이자 디자이너면서 패션업계의 트렌드를 예측하는 일도 하고 있다. 개인적으로 색에 관심이 많기도 하지만, 이 분야에 계속 몸담고 있다 보니 자연스럽게 색에 더 열정을 가지고 매달리고 빠져들게 되었다. 나는 꽤 오랜 기간 트렌드를 연구하고 예측하며, 색에 이름을 짓고, 컬러 팔레트를 개발하며, 상품을 위한 배색을 설계하면서 브랜드들이 색을 통해 대중과 소통할 수 있도록 도와왔다. 주위에서 발견한 색에 관한 이야기를 기록하고 이미지를 만드는 일을 좋아해 취미 활동으로 사진 작업도 하고 있다. 비록 지금은 다양한 기업들을 위

해 색 작업을 하고 있지만, 처음 이 일에 발을 들이게 된 계기는 패션에 대한 관심 때문이었다.

일하면서 색에 관한 자료들을 닥치는 대로 찾다가 우연히 '컬러 컬렉티브' 블로그를 알게 되었다. 로런의 작업 가운데에서도 패션과 관련한 이미지를 구체화한 방식이 특히 내 마음을 사로잡았다. 내가 패션, 그중에서도 특히 패션 이미지에 매료된 이유는 문화적 변화에 신속하고 유연하게 반응하는 패션의 민첩함 때문이다. 패션은 현시대를 소통하는 방식이다. 우리가 아름답다고 생각하는 것, 주목할 가치가 있다고 생각하는 것, 이 모든 것이 패션을 강력한 표현 방식으로 만든다.

패션에서의 색과 계절적 특성

패션에서는 늘 참신한 것이 사랑받는다. 하늘 아래 새로운 것이 없듯이 패션에서도 완전히 새로운 것은 없지만, 그렇게 보이고 느껴질 수 있다. 계절처럼 패션도 돌고 돈다. 패션의 유행을 선도하는 소수의 얼리 어답터, 창작자, 트렌드 메이커들이 과거의 것을 되살려 언제 다시 새롭게 느끼도록 만들지를 집단적으로 감지한다. 패션의 승패는 그 순간이 언제인지를 알아내는 데 달렸다고 할 수 있다. 창조산업으로서 패션은 유연성, 직관에 따른 행동 의지, 자기만의 리듬에 대한 인식을 통해 앞으로 나아가려는 추진력을 가진다.

패션에서 새로움을 전달하는 수단 중 하나가 바로 색이다. "적시 적소에 사용된 색은 소비자들의 구매로 이어진다"는 말은 마케터들 사이에 금언으로 통한다. 이런 이유로 컬러 및 패션 전문가들은 다가올 계절에 유행할 색, 즉 '시즌 컬러'에 관해 조언해달라는 요청을 자주 받는다. 그러나 컬러 트렌드라는 건, 사회 전반에 수용되어 상업적으로 성공하게 될 때까지 수년이 걸릴 수도 있는 게 현실이다. 컬러 트렌드는 매

번 계절이 바뀌거나 해가 바뀔 때마다 극단적으로 바뀌기보다는 새로운 방향으로 아주 조금씩 이동하면서 시간의 흐름에 따라 서서히 진화하는 성향을 보인다.

패션업계는 전통적으로 시즌을 봄/여름(S/S), 가을/겨울(F/W) 크게 둘로 나눠 운영한다. 디자이너, 트렌드 전문가, 컬러 및 콘셉트 전문가들로 구성된 크리에이티브 팀들은 상품 출시를 앞두고 한두 해 전부터 컬렉션의 새로운 방향을 발전시키기 시작한다. 그중에서도 컬러는 감정을 자극하고 표현하는 힘이 크기 때문에 각 시즌의 콘셉트를 구성하는 데 핵심적인 역할을 한다. 컬렉션을 구성할 때 고려해야 할 요소—핵심 테마, 메시지, 실루엣, 구조, 패브릭, 소재, 패턴, 그래픽—가 많지만, 컬러는 종종 시즌의 분위기나 방향을 설정하는 초기 단계에서 이미 결정된다.

패션업이 환경 오염의 주범으로 지목되다 보니, 최근에는 계절에 구애받지 않는, 계절을 초월한 컬러를 사용하려는 움직임이 점점 더 많아지고

있다. 기후 변화 위기에 대처하는 일은 더 이상 간과할 수 없는 시대적 흐름이 되었다. 지금처럼 기후 변화가 점점 심각해지다 보면 우리가 알던 계절의 구분도 아예 사라지게 될지도 모른다. 고객들 중에도 소비 자체를 전반적으로 줄이거나 물건을 사더라도 환경을 고려한 선택을 하려는 사람이 늘고 있다. 패션 브랜드들도 예전에 우선시하던 것들을 바꿔, 직물을 염색하고 가공하는 과정에서 발생하는 폐기물을 줄이고 유해성을 낮추는 데 주력하고 있다. 그와 동시에 계절이 바뀌고 해가 바뀌어도 그때그때 새로운 환경에 어울리면서 동시에 지속적으로 사랑받을 수 있는 컬러를 디자인해야 하는, 쉽지 않은 과제도 안고 있다.

절대적인 것은 아니지만, 패션 산업은 각 시즌에 어울리는 컬러를 선택할 때 여전히 전통적인 흐름을 따른다. '봄' 하면 파스텔 색을 떠올리고, 밝은색 또는 네온 컬러는 여름의 색이라는 인식이 아직도 강하다. 가을과 겨울이 되면 음영이 깊은 색의 옷이나 소품을 선택하며, 특히 겨울에는 크리스마스 분위기에 맞는 눈부시고 화려한 컬러를 선호한다. 이처럼 계절에 따른 컬러 코드는 일반적인 통념, 사회문화적 기준, 계절별 판매 패턴 등을 기반으로 이루어진다. 컬러 코드를 어느 수준까지 따를 것인지는 새로운 트렌드와 상품의 종류, 시장의 지리적 여건에 따라 각기 달라질 것이다.

계절별 컬러 코드는 패션처럼 변화무쌍한 산업을 너무 제한하는 것처럼 보일 수도 있지만, 실

제로는 컬러를 결정하는 데 큰 도움이 된다. 우리가 색과 관련된 결정을 내릴 때, 우리를 둘러싼 문화, 전통, 기억, 감각과 연관된 모든 것이 이에 영향을 미친다. 의식적이든 아니든 어떤 색을 입을지 선택하는 일은 우리가 특정 시기에 어느 정서와 연결되어 있는지를 보여주는 방식이기도 하다. 그러므로 고객들이 일 년 중 어떤 시기에 어떤 컬러의 옷을 입고 싶어 하는지 우리는 어느 정도 예상할 수 있다. 사람들은 다가올 여름에 대비해 선명한 라임 또는 푸크시아 컬러의 수영복을 본능적으로 찾는다. 하지만 가을이 다가오면 짙은 크랜베리 컬러의 스카프처럼 좀 더 차분한 색조에 마음이 기운다.

패션 브랜드는 새로운 계절이 돌아올 때마다 고객들이 이해할 수 있을 만큼 친숙하면서도 마음을 들뜨게 할 만큼 새로운 컬러 스토리를 엮어내기 위해 열정을 쏟아낸다. 패션에서 색 작업의 난제 중 하나는 '어떻게 하면 전통적인 컬러에 새로움을 덧입힐 수 있을까'이다. 브랜드들이 전략적으로 컬러를 설정하고 정교하게 작업해야 그 해의 컬러 스토리가 다른 계절의 것과 구별되는 동시에 지난해의 컬러 스토리와도 차별화된다. 예를 들면, 이번 가을의 색은 겨울, 봄, 여름의 색과 구별되어야 하며, 또한 지난가을의 색보다는 더 진화된 것처럼 보여야 한다는 뜻이다.

어느 가을의 크랜베리 컬러를 다른 가을의 크랜베리 컬러와 다르게 보이게 하기 위해 컬러리스트는 어떤 노력을 할까? 전문가가 아닌 사람의 눈에는 그 차이가 눈에 띄지 않겠지만, 컬러 전문가들은 명도, 강도, 온도에 따른 색의 미묘한 차이를 알아차릴 수 있다. 그런 뉘앙스를 분별하는 능력을 통해 고객이 익숙하게 보고 입고 경험한 색을 자연스럽게 발전시켜 가장 현대적인 컬러가 무엇인지 찾아내게 된다.

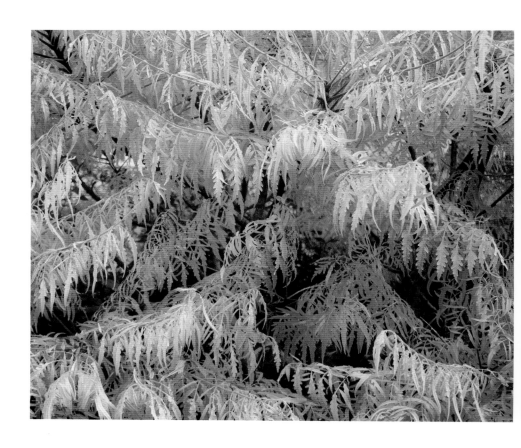

컬러의 정의

컬러 콘셉트 또는 컬러 팔레트 이면에 숨겨진 이야기를 만드는 데 언어는 매우 효과적인 수단이다. 외부 고객을 대상으로 하든, 내부 크리에이티브 팀을 대상으로 하든, 컬러 스토리를 '설득'하는 데 언어가 결정적인 역할을 한다. 특정한 색이 사람들의 시선을 더 잡아끌 때, 그건 무엇 때문일까? 이 컬러가 시각적으로 뿜어내는 것은 무엇일까? 이 컬러는 어떤 감촉, 어떤 소리, 어떤 향기, 어떤 맛처럼 느껴질까? 컬러처럼 난해한 주제의 맥락을 언어로 설명하면 듣는 사람도 정서적으로 더 쉽게 받아들일 수 있다.

색상, 틴트, 톤, 셰이드라는 용어는 각기 서로 다른 의미가 있지만 종종 혼용되어 쓰인다. 심지어 전문 디자인업계 내에서도 그럴 때가 있다. 컬러에 관한 전문 용어를 올바르게 사용하면 색을 구별하는 데 도움이 된다. 또한 시즌마다 색에 관한 실용적인 정보를 주고받는 것도 가능하게 한다. 패션 분야에서 소재에 완벽하게 어울리는 색을 한 번에 결정하는 경우는 극히 드물다. 옳은 용어를 사용해야 상품이 계획한 디자인대로 만들어졌는지 확인할 수 있고, 제작 공정에서 생기는 실수와 지연 사태도 최소화할

수 있다. 색에 관한 의사소통이 제대로 이루어졌을 때, 의도한 효과도 더 잘 이끌어낼 수 있다.

계절의 특성을 결정짓는 건 빛과 온도이다. 그렇기 때문에 계절이라는 수단을 활용하면 기본적인 컬러 이론을 이해하는 데도 도움이 된다. 아래에 각각의 주요 용어를 설명한 뒤, 계절과 연관된 표현으로 예시 문장을 만들어보았다.

색상Hue

'빨강, 주황, 노랑, 초록, 파랑, 보라'와 같이 기본색과 관련된 가시광선상의 컬러를 지칭한다.
예: 수선화와 단풍나무는 엄연히 다르지만, 둘다 모두 '노랑' 색상을 띤다는 공통점이 있다.

명도Value

색의 밝고 어두운 정도를 가리킨다. 명도가 높을수록 밝은색이 되고, 명도가 낮을수록 어두운색이 된다.
예: 겨울이 되면 화이트 그레이프프루트부터 블러드 오렌지까지 다양한 명도의 감귤류들이 나온다.

채도Saturation
영어로는 chroma 또는 intensity라고도 하며, 색의 순수한 정도를 가리킨다. 어떤 색에 흰색, 회색, 또는 검은색을 더하면 색의 순도, 즉 채도는 내려간다. 또한 채도는 빛이나 조명 상태에 따라 달라지는 색의 강도를 나타내기도 한다.
예: 라벤더 밭의 보라색은 여름, 정오 무렵에 채도가 가장 높다.

틴트Tint
순색(하양, 검정, 회색 등 다른 색이 섞이지 않은 가장 채도가 높은 색-옮긴이)에 하얀색을 혼합한 색상을 말한다. 하얀색을 섞어 순도가 낮아질수록 좀 더 은은하고 밝은 색이 된다.
예: 이른 겨울 아침 눈 덮인 풍경에서는 엷은 푸른빛tinted blue이 감돈다.

톤Tone
순색에 회색을 혼합한 색상을 말한다. 회색을 섞어 순도가 낮아질수록 좀 더 어둡고 차분한 느낌을 준다.
예: 봄에 비바람이 몰아치고 나면, 회색 하늘을 배경으로 은은한 빛을 발하는 빨주노초파남보 톤의 무지개가 뜬다.

셰이드Shade
순색에 검정을 혼합한 색상을 말한다. 검정을 섞어 순도가 낮아질수록 좀 더 어둡고 진해진다.
예: 선명한 초록빛의 나뭇잎들이 가을이 되면 짙은 셰이드의 빨강, 주황, 노랑, 보라빛으로 바뀐다.

난색과 한색
색 온도는 수치로 표시하는 실제 온도를 의미하는 게 아니라 상대적으로 따뜻하고 차가운 정도를 나타낸다. 따뜻한 색에는 빨강 또는 노랑(가장 따뜻한 두 색상)이 조금이라도 섞여 있는 한편, 차가운 색에는 파랑(가장 차가운 색)이 조금이라도 섞여 있는 게 일반적이다.
예: 산딸기와 딸기는 둘 다 붉은 색상의 여름 베리지만, 그냥 딸기보다 산딸기의 색이 더 파랗고 차가운 느낌이 난다.

계절의 정의

이 책은 장을 네 개로 나누고, 각 계절에 상응하는 색을 설명하고 있다. 사계절이 존재한다는 걸 모르는 사람은 없을 테지만, 세계 어느 곳에서나 뚜렷한 사계절을 경험할 수 있는 건 아니다. 지구는 중심축이 살짝 기울어진 채로 자전하는데, 그렇기 때문에 연중 지구 표면에 닿는 햇빛의 양이 달라지고 그로 인해 계절이 생긴다. 지구의 극지방은 직접 받는 햇빛의 양이 적어 일 년 내내 춥고, 반면 적도에 가까운 열대지방은 가장 많은 태양열을 받기 때문에 더운 날씨가 줄곧 이어진다.

'봄, 여름, 가을, 겨울'이라는 사계절 개념은 온화한 기후를 지닌 지역에서 뚜렷이 나타난다. 현재 전 세계에서 통용되는 역법 체계인 그레고리력에도 사계절 개념이 포함되어 있다. 심지어 계절의 변화가 뚜렷하지 않은 지역에서도 사계절은 문화적 상상력 속에서 생생히 존재하는 것 같다.

그레고리력은 지구가 태양 주위를 공전하는 위치를 기준으로 각 계절의 시작을 천문학적으로 정한다. 예로부터 사람들은 계절이 시작되는 날을 중요한 변환기로 인식했고, 이날을 기념하기 위한 의식을 치르는 문화가 지금도 세계 곳곳에 남아 있다. 각 계절의 시작을 알리는, 네 개의 큰 절기는 다음과 같다.

하지
지구의 자전축이 태양을 향하고, 태양이 북회귀선상(북위 23.5도)에 이를 때 여름이 시작된다. 일 년 중 낮의 길이가 가장 길다. 북반구에서 하지는 6월이고, 남반구에서는 12월이다.

추분
태양이 적도 위에 위치하고(황경 180도), 지구의 자전축이 태양 빛과 수직을 이룰 때 가을이 시작된다. 낮과 밤의 길이가 거의 같다. 북반구에서 추분은 9월이고, 남반구에서는 3월이다.

동지

지구의 자전축이 태양으로부터 가장 멀어지고, 태양이 남회귀선상(남위 23.5도)에 이를 때 겨울이 시작된다. 일 년 중 낮의 길이가 가장 짧다. 북반구에서 동지는 12월이고, 남반구에서는 6월이다.

춘분

태양이 적도 위에 위치하고(황경 0도), 지구의 자전축이 태양 빛과 수직을 이룰 때 봄이 시작된다. 낮과 밤의 길이가 거의 같다. 북반구에서 춘분은 3월이고, 남반구에서는 9월이다.

계절별 정서와 감정

이 책에서 여름 색의 컬러 견본은 원형으로 제
시했다. 일 년 중 생명력이 가장 왕성하고 활기
찬 계절을 표현하기에 원은 가장 적합한 형태
다. 가을 색의 컬러 견본은 이 계절이 주는 안정
감에 집중하며 사각형으로 표현했다. 집중, 힘,
내면의 균형을 상징하는 마름모꼴에는 겨울 색
이 구현되었다. 마지막으로 희망, 성장, 상승을
암시하는, 꼭짓점이 위로 향한 삼각형으로 봄
의 색을 나타냈다.

비록 봄이 부활 혹은 거듭남의 동의어처럼 여
겨지면서 유독 봄을 긍정적으로 받아들이는 경
향이 있긴 하지만, 계절마다 느끼는 기분, 리듬,
분위기는 각기 다르다. 그렇다면 우리가 새로운
시각에 대한 기대감을 안고 다가올 계절을 맞
이한다면 어떨까? 아무리 길어도 두세 달 후에
는 새 계절이 찾아올 테니 그때를 몸과 마음
을 재충전하고 회복하는 기회로 삼는다면 어떨
까? 자연의 순환에 주의를 기울이면 우리는 좀
더 준비된 상태에서 자신의 의지대로 매 계절
을 보낼 수 있다.

일 년 중 여름만큼 즐거움이 우선시되는 시기
도 없을 것이다. 낮이 길다 보니, 하루가 한없이
길게 이어지는 것처럼 느껴진다. 갑작스레 찾아

와 순식간에 지나가는, 관능적인 사랑의 감정은
이 계절만의 특징이라고 할 수 있다. 속이 비칠
정도로 얇고 가벼운 옷은 몸에 대한 관심을 끌
고, 무더위로 인해 물과 신선한 과일 생각이 더
욱 간절해지는 계절이기도 하다. 감사하게도 달
콤한 노란 옥수수, 시큼한 타트체리, 과즙이 풍
부한 토마토, 톡 쏘는 라임, 신선한 잎채소 같은
여름 제철 식품은 우리의 식탁을 풍요롭게 한
다. 작약, 마리골드, 부겐빌레아(분꽃과에 속하는
덩굴 식물-옮긴이) 같은 식물은 대담하고 화려한
꽃을 피우며 사방으로 뻗어나간다.

이 계절의 골든아워는 짧으면서도 특히 강렬하
다. 일출 직후와 일몰 직전, 태양은 은은하고 따
뜻한 빛을 뿜으며 그 빛에 닿는 모든 것을 아름
답게 한다. 그러나 한낮이 되면, 여름의 일광은
눈이 멀 정도로 눈부시고 사납게 변하며, 명암
을 극명하게 가르는 빛은 칠흑같이 어두운 그림
자를 만들어낸다. 푹푹 찌는 더위와 습기는 몸
을 움직이는 것조차 힘들게 만든다. 이렇듯 모
든 것이 다 강렬하기 때문에 여름은 특히 우리
에게 강한 인상을 남기는 계절이다.

가을은 흥분을 가라앉히고 다시 현실로 돌아
오게 하는 계절이다. 가을이 되면 주위 풍경이
인상주의 작품처럼 부드러워지는 것을 볼 수 있
다. 대기가 서늘해지면서 무성한 초록 잎은 누
런빛으로 변하고, 황금색 밀, 호박, 버터넛(땅콩
모양에 누런빛을 띠는 호박의 한 품종-옮긴이), 가지
처럼 수확기를 맞은 곡식과 열매들의 따뜻한
색조가 주변에 넉넉하게 펼쳐진다. 이 놀라운
전환의 순간은 봄에 첫 꽃이 필 때와 비슷하다.
낙엽으로 덮인 땅은 다양한 갈색빛을 띠는데,

이 풍부한 뉴트럴 컬러는 주변 사물의 빛깔을
더 돋보이게 한다.

가을은 몸과 마음에 자양분을 공급하는 풍요
의 시기이지만, 궁극적으로는 수용의 계절이기
도 하다. 앞으로 우리 삶에 어떤 일이 일어날지
암시라도 하듯 푸르던 나무는 어느새 붉고 누렇
게 물든 나뭇잎을 뚝뚝 떨군다. 이는 시들고 사
라지는 것, 순리대로 사는 것의 미덕을 보여주
는 자연의 방식이 아닐까 한다.

빛과 온기가 사라지는 겨울은 여름과 정반대되
는 계절이다. 아프고 우울해지기 쉬운 계절이다
보니, 자연의 주기에서 조금 힘든 시기일 수도
있다. 낮의 길이는 짧고 빛의 양은 적어짐에 따
라 우리 몸은 더 오래 자고 많이 먹음으로써 에

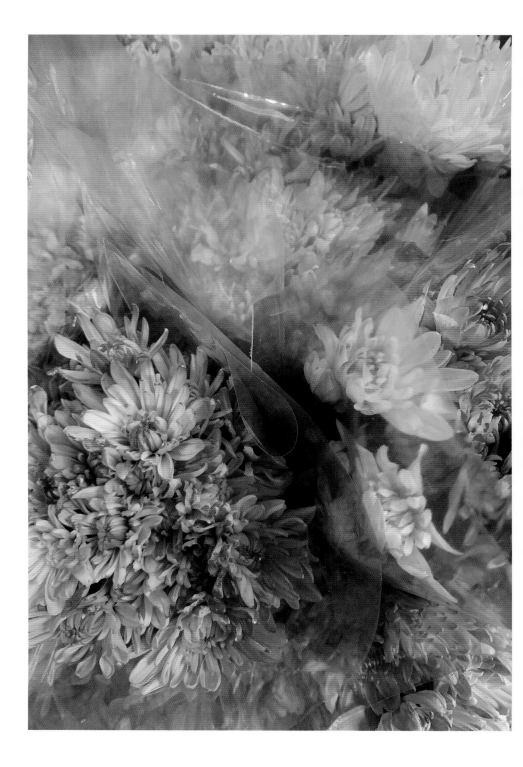

너지를 보존하려 한다. 충분히 쉬고 스스로를
돌보며 회복해야 하는 때다. 겨우내 우리는 앞
으로 다가올 더 눈부신 날을 준비하는 데 힘과
자원을 비축한다.

겨울은 또한 화려한 축제의 계절이기도 한데,
겨울철 우울감을 떨쳐버리기 위한 반응인 게 틀
림없다. 동이 트거나 땅거미가 질 무렵 메마른
가지에 내린 서리가 금빛으로 반짝이는 광경처
럼 겨울은 특별한 빛의 향연을 선사한다. 위도
에 따라 다르긴 하지만, 여름보다 골든아워도
좀 더 길어진다. 눈 덮인 풍경도 겨울철 장관이
다. 온 세상에 하얗게 눈이 내리면 낮에도 근
사하지만, 밤에도 빛을 발해 그 모습이 장관을
이룬다. 차갑고 상쾌한 겨울 대기가 내뿜는 작
은 에너지가 있다. 타닥타닥 타오르는 모닥불
은 온기를 내뿜고, 오렌지, 핑크 레몬, 그린 포멜
로, 레드블러시 그레이프프루트처럼 비타민이
풍부한 다양한 감귤류는 몸의 활기를 돋운다.

봄은 꽤 재치가 있다. 어쩌나 순식간에 찾아오
는지, 늘 하룻밤 새 깜짝 방문을 하는 것 같다.
'봄' 하면 사람들은 주로 좋은 점부터 떠올리지
만, 사실은 따뜻한 햇볕과 함께 맹렬한 폭우와
바람도 찾아온다. 공기가 따뜻해지면서 비가 쏟
아지고, 기온도 오르락내리락하면서 봄을 변덕
스러운 계절로 만든다. 봄에는 새로 얻은 에너
지와 사랑의 기운에 마음이 싱숭생숭해지고 괜
스레 들뜨기도 한다. 하지만 알레르기에 시달리
거나 몸이 나른해져 불쾌한 기분이 들 수도 있
다. 이를 봄에 겪는 열병이라 해서 이른바 '스프
링 피버spring fever'라고 부른다.

변덕스러운 성질이 있긴 해도 어쨌든 봄은 새
날이다. 우리는 다시 한번 순수하고 긍정적인
눈으로 세상을 볼 기회를 얻게 된다. 낮이 길
고 맑은 날이 많아질수록 식물은 생장에 필요
한 열과 빛 에너지를 더 많이 얻음으로써 빠르
게 꽃을 피우기 시작한다. 영어에서 봄을 '탁 튀
어 오른다'라는 뜻의 '스프링spring'으로 부르는
건 우연의 일치가 아니다. 연중 이맘때와 관련
있는 많은 색이름이 꽃이름에서 유래했다. 페리
윙클periwinkle, 콘플라워cornflower, 라일락lilac,
프림로즈primrose, 버터컵buttercup……. 꽃 피는
계절을 떠올리게 하는 달콤하고 부드럽고 향기
로운 색들이다.

컬러와 계절의 공통점

계절이 존재하는 건 지구가 끊임없이 움직이기 때문이다. 계절처럼 색도 결코 고정되거나 고립되어 존재하지 않는다. 우리가 컬러를 인지하는 방식은 경험에 의존한다. 인테리어 세계를 예로 들어보자. 만약 강렬한 샤르트뢰즈 chartreuse(1600년대 초 프랑스 샤르트뢰즈 수도원의 수도사들이 만든 라임색 리큐어에서 이름을 따온 색-옮긴이) 색 페인트로 침실 벽을 칠한다면 감각을 지나치게 자극해 피로감을 줄 수 있다. 하지만 네이비블루 페인트가 칠해진 벽에 샤르트뢰즈 색 램프를 놓는다면 어떨까? 그렇게 하면 짙고 부드러운 파랑muted blue이 밝은 황록색의 열광적인 에너지를 흡수해 한층 더 편하게 느끼도록 해줄 것이다. 마치 뜨겁게 이글거리던 여름

이 끝나고, 살랑살랑 가을바람이 피부에 닿을 때 느껴지는 안도감처럼 말이다.

컬러와 계절성은 시간과 분위기를 경험하게 하는 요소다. 둘 다 우리의 기분, 감정, 식욕, 에너지 수준에 영향을 미친다. 디지털 세상 속에 사는 현대인들은 대부분의 시간을 실내에서 보낸다. 세심하게 조절된 조명과 온도에 익숙해져 있어, 잠재의식적인 힘이 우리의 기분과 행동에 영향을 미친다는 사실을 쉽게 간과하게 된다.

계절은 끊임없이 우리를 앞으로 나아가게 한다. 계절은 당연한 듯 왔다가 가는데, 어쩌면 그렇게 순식간에 지나가기 때문에 계절이 더 아름답게 느껴지는지도 모르겠다. 각각의 계절은 각기 독특한 색과 빛을 통해 새로운 풍경, 냄새, 소리, 그리고 감각을 불러와 우리를 삶의 새로운 국면으로 안내한다. 계절은 자연을 대신해 우리에게 현재에 집중하라고 말한다. 각각의 색처럼 각각의 계절은 그만의 고유한 지혜, 자기만의 아름다움과 한계에 대한 인식을 담고 있다.

글과 이미지
소피아 노린 아흐마드Sophia Naureen Ahmad

소피아 노린 아흐마드는 컬러리스트이자 디자이너이며 트렌드 전문가이다. 의류와 신발 및 각종 제품을 디자인한다.

sophianahmad.com

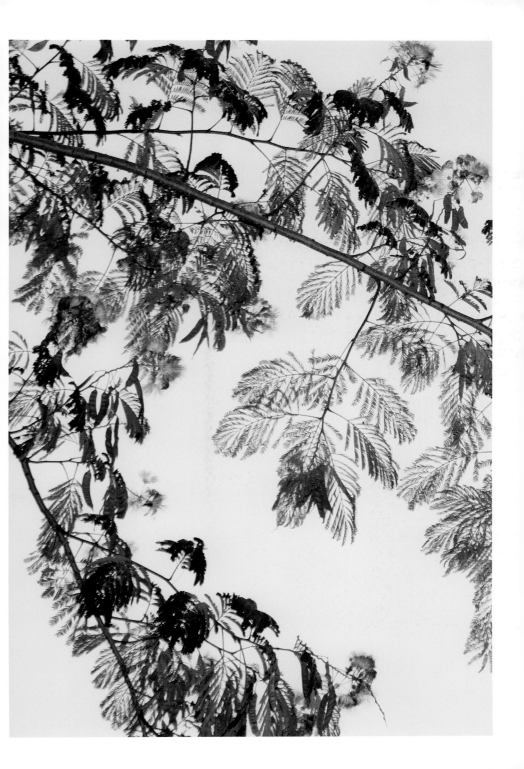

S
U
M
M
E
R

CLASSICS

여름의 클래식 컬러

여름은 즐거움의 계절이다. 해가 길고 눈부신 햇살과 뜨거운 열기로 가득하다. 또 여름은 모험과 놀이의 계절이기도 하다. 흔히들 '여름' 하면 야외에서의 활동을 떠올리는데, 그래서인지 젊음 특유의 발랄함과 동시에 젊은 날의 향수가 느껴진다. 여름이 불러오는 정서는 특히 자연에서 볼 수 있는 컬러에 잘 반영되어 있다. 클래식한 여름 컬러는 파랑(새파란 하늘), 노랑과 주황(이글거리는 태양과 몽롱한 대기), 초록(풀이 무성한 들판)이다. 또한 분홍pink(여름꽃)과 청록aqua(차가운 바닷물) 같은 강조색도 여름의 클래식 컬러다.

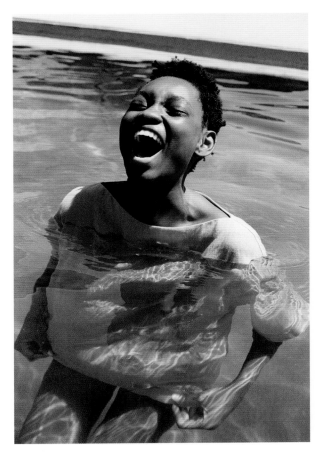

Sophia Aerts

CMYK 38/4/20/0
RGB 156/207/205

CMYK 3/7/69/0
RGB 249/226/111

CMYK 3/7/69/0
RGB 249/226/111

CMYK 2/3/2/0
RGB 246/243/243

CMYK 20/6/5/0
RGB 201/220/231

CMYK 56/16/31/0
RGB 117/175/176

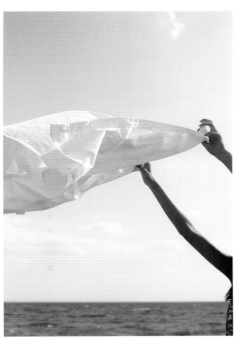

Sophia Aerts

"여름은 언제나
최고의 시간이다."

―찰스 보든Charles Bowden

Margaret Jeane

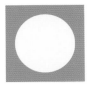

CMYK 55/19/40/0
RGB 123/170/159

CMYK 2/4/7/0
RGB 247/240/232

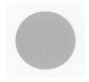

CMYK 0/8/10/0
RGB 254/235/222

CMYK 0/48/52/0
RGB 247/154/119

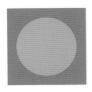

CMYK 64/36/0/0
RGB 94/143/203

CMYK 14/32/62/0
RGB 220/174/115

CMYK 2/4/7/0
RGB 247/240/232

CMYK 64/36/0/0
RGB 94/143/203

CMYK 17/9/7/0
RGB 208/216/224

CMYK 33/5/25/0
RGB 172/210/196

CMYK 14/32/62/0
RGB 220/174/115

CMYK 0/6/7/0
RGB 255/239/230

CMYK 20/13/11/0
RGB 202/208/213

CMYK 0/6/7/0
RGB 255/239/230

CMYK 0/48/52/0
RGB 247/154/119

CMYK 0/48/52/0
RGB 247/154/119

CMYK 17/9/7/0
RGB 208/216/224

CMYK 55/19/40/0
RGB 123/170/159

CMYK 0/6/7/0
RGB 255/239/230

CMYK 64/36/0/0
RGB 94/143/203

CMYK 33/5/25/0
RGB 172/210/196

CMYK 20/13/11/0
RGB 202/208/213

CMYK 0/6/7/0
RGB 255/239/230

CMYK 14/32/62/0
RGB 220/174/115

CMYK 67/28/45/3
RGB 91/146/140

CMYK 0/6/7/0
RGB 255/239/230

CMYK 0/19/24/0
RGB 253/212/188

CMYK 31/4/4/0
RGB 170/213/233

CMYK 0/5/6/0
RGB 255/241/233

CMYK 26/15/90/0
RGB 198/192/67

CMYK 2/17/23/0
RGB 246/213/191

CMYK 14/0/11/0
RGB 217/238/229

CMYK 24/0/63/0
RGB 200/222/132

CMYK 0/19/16/0
RGB 252/213/201

CMYK 63/35/61/12
RGB 99/128/107

CMYK 22/14/74/0
RGB 206/198/102

CMYK 9/8/33/0
RGB 233/223/179

CMYK 42/15/78/0
RGB 160/182/98

CMYK 32/4/4/0
RGB 169/213/234

CMYK 46/8/73/0
RGB 149/190/112

CMYK 1/4/33/0
RGB 253/238/183

CMYK 14/2/55/0
RGB 223/227/142

CMYK 14/2/55/0
RGB 223/227/142

CMYK 37/36/97/7
RGB 161/143/53

CMYK 0/5/6/0
RGB 255/241/233

CMYK 0/28/35/0
RGB 252/194/161

CMYK 29/19/100/0
RGB 192/185/49

CMYK 0/4/4/0
RGB 255/245/239

CMYK 32/4/4/0
RGB 169/213/234

CMYK 63/35/61/12
RGB 99/128/107

CMYK 56/17/58/1
RGB 123/170/131

CMYK 0/19/16/0
RGB 252/213/201

CMYK 14/0/11/0
RGB 217/238/229

CMYK 0/5/6/0
RGB 255/241/233

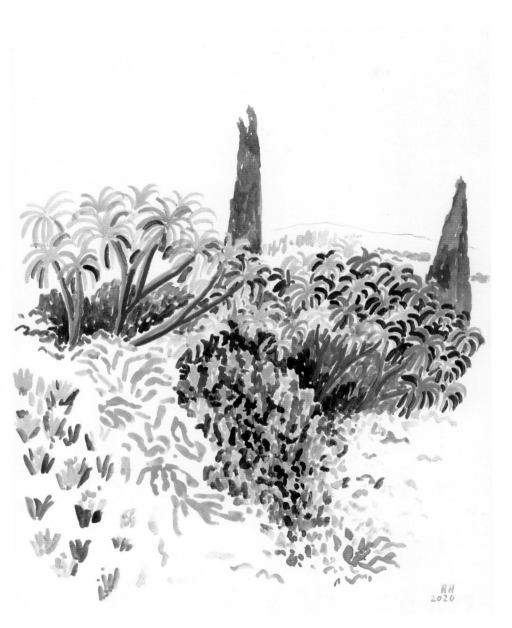

Rosie Harbottle

CMYK 21/3/4/0
RGB 198/225/236

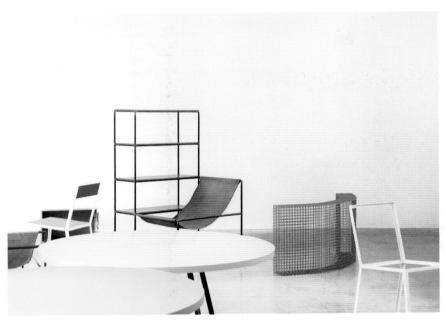

Muller Van Severen Studio © Fien Muller

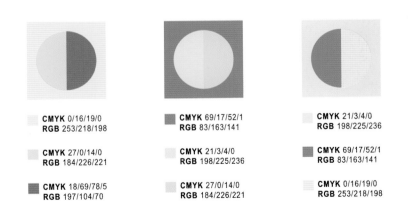

CMYK 0/16/19/0
RGB 253/218/198

CMYK 27/0/14/0
RGB 184/226/221

CMYK 18/69/78/5
RGB 197/104/70

CMYK 69/17/52/1
RGB 83/163/141

CMYK 21/3/4/0
RGB 198/225/236

CMYK 27/0/14/0
RGB 184/226/221

CMYK 21/3/4/0
RGB 198/225/236

CMYK 69/17/52/1
RGB 83/163/141

CMYK 0/16/19/0
RGB 253/218/198

Cassidie Rahall

Arianna Lago

CMYK 0/25/12/0
RGB 250/202/201

CMYK 1/2/4/0
RGB 250/247/240

CMYK 11/26/78/0
RGB 228/186/86

CMYK 19/52/100/3
RGB 202/132/42

CMYK 18/14/65/4
RGB 204/193/114

CMYK 4/6/67/0
RGB 248/228/115

CMYK 2/7/13/0
RGB 243/233/218

CMYK 4/6/67/0
RGB 248/228/115

CMYK 0/40/48/0
RGB 249/169/131

CMYK 17/14/11/0
RGB 208/208/213

CMYK 2/7/13/0
RGB 248/233/218

CMYK 18/14/65/4
RGB 204/193/114

CMYK 0/40/48/0
RGB 249/169/131

CMYK 19/52/100/3
RGB 202/132/42

CMYK 2/7/13/0
RGB 243/233/218

CMYK 5/14/61/0
RGB 243/212/125

CMYK 1/2/4/0
RGB 250/247/240

CMYK 0/40/48/0
RGB 249/169/131

CMYK 0/25/12/0
RGB 250/202/201

CMYK 1/2/4/0
RGB 250/247/240

CMYK 0/25/12/0
RGB 250/202/201

CMYK 11/26/78/0
RGB 228/186/86

CMYK 19/52/100/3
RGB 202/132/42

CMYK 18/14/65/4
RGB 204/193/114

CMYK 2/7/13/0
RGB 248/233/218

CMYK 4/6/67/0
RGB 248/228/115

CMYK 11/26/78/0
RGB 228/186/86

CMYK 2/2/7/0
RGB 248/245/235

CMYK 24/4/37/0
RGB 196/217/175

CMYK 23/1/27/0
RGB 197/225/197

CMYK 76/24/65/6
RGB 65/143/113

CMYK 45/5/53/0
RGB 146/196/147

CMYK 5/3/94/0
RGB 248/229/44

CMYK 5/3/94/0
RGB 248/229/44

CMYK 23/1/27/0
RGB 197/225/197

CMYK 29/2/92/0
RGB 193/210/64

CMYK 2/2/7/0
RGB 248/245/235

CMYK 24/4/37/0
RGB 196/217/175

CMYK 72/10/100/1
RGB 83/168/70

CMYK 7/11/24/0
RGB 235/220/194

CMYK 4/2/74/0
RGB 249/234/99

CMYK 2/3/3/0
RGB 248/243/240

CMYK 76/24/65/6
RGB 65/143/113

CMYK 58/11/66/0
RGB 116/177/123

CMYK 29/2/92/0
RGB 193/210/64

CMYK 2/3/3/0
RGB 248/243/240

CMYK 23/1/27/0
RGB 197/225/197

CMYK 18/22/31/0
RGB 210/192/172

CMYK 2/3/3/0
RGB 248/243/240

CMYK 5/3/94/0
RGB 248/229/44

CMYK 4/6/70/0
RGB 249/227/108

CMYK 76/24/65/6
RGB 65/143/113

CMYK 7/11/24/0
RGB 235/220/194

CMYK 29/2/92/0
RGB 193/210/64

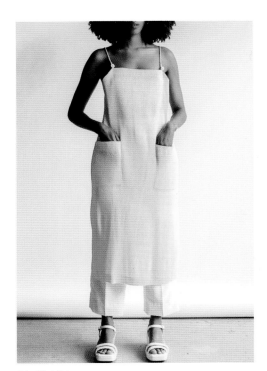

I Am That Shop

Liana Jegers

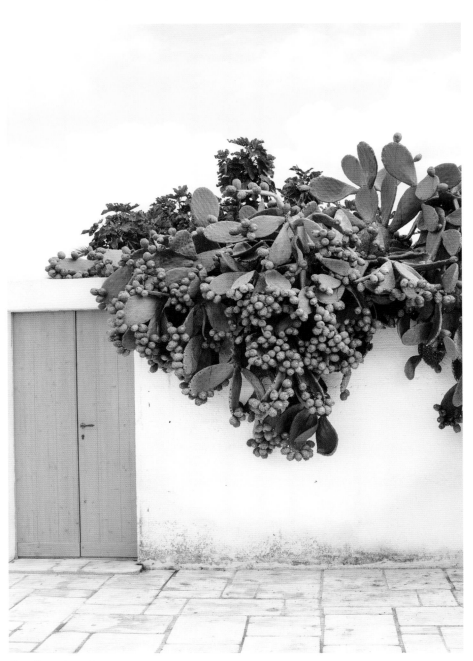

Hanna Sihvonen(xo amys)

CMYK 16/8/8/0
RGB 210/220/225

CMYK 2/2/8/0
RGB 248/244/233

CMYK 0/64/88/0
RGB 244/124/55

CMYK 57/6/54/0
RGB 113/185/146

CMYK 45/17/62/0
RGB 150/178/126

CMYK 10/3/1/0
RGB 226/235/246

CMYK 9/7/12/0
RGB 231/228/219

CMYK 0/69/98/0
RGB 243/113/36

CMYK 32/72/79/25
RGB 144/80/58

CMYK 45/17/62/0
RGB 150/178/126

CMYK 74/51/62/38
RGB 59/81/75

CMYK 9/7/12/0
RGB 231/228/219

CMYK 10/3/1/0
RGB 226/235/246

CMYK 63/45/42/10
RGB 103/118/126

CMYK 57/6/54/0
RGB 113/185/146

CMYK 57/6/54/0
RGB 113/185/146

CMYK 10/3/1/0
RGB 226/235/246

CMYK 2/2/8/0
RGB 248/244/233

CMYK 74/51/62/38
RGB 59/81/75

CMYK 0/69/98/0
RGB 243/113/36

CMYK 16/8/8/0
RGB 210/220/225

CMYK 57/6/54/0
RGB 113/185/146

CMYK 5/7/15/0
RGB 239/230/215

CMYK 9/7/12/0
RGB 231/228/219

CMYK 0/69/98/0
RGB 243/113/36

CMYK 45/17/62/0
RGB 150/178/126

CMYK 78/49/67/43
RGB 47/76/67

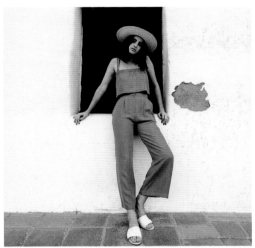

Danica Ferrin Klein for First Rite SS16 / Photo: María del Río

Made by Jens

CMYK 65/32/9/0
RGB 93/148/193

CMYK 2/2/8/0
RGB 247/243/231

CMYK 5/52/78/0
RGB 235/142/77

CMYK 5/52/78/0
RGB 235/142/77

CMYK 29/51/50/3
RGB 179/130/118

CMYK 2/2/8/0
RGB 247/243/231

CMYK 2/2/8/0
RGB 247/243/231

CMYK 65/32/9/0
RGB 93/148/193

CMYK 22/33/31/0
RGB 200/170/162

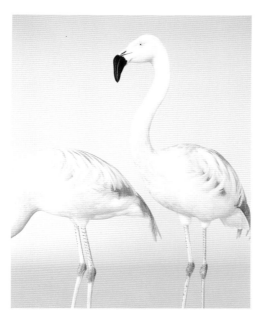

Sophia Aerts

Marissa Rodriguez

CMYK 2/23/7/0
RGB 244/203/211

CMYK 2/4/7/0
RGB 247/240/232

CMYK 11/37/63/0
RGB 225/166/110

CMYK 1/15/5/0
RGB 247/220/224

CMYK 2/4/7/0
RGB 247/240/232

CMYK 21/0/64/0
RGB 207/225/128

CMYK 2/4/7/0
RGB 247/240/232

CMYK 31/18/77/0
RGB 185/185/96

CMYK 67/15/100/2
RGB 97/161/67

CMYK 1/15/5/0
RGB 247/220/224

CMYK 2/4/7/0
RGB 247/240/232

CMYK 11/37/63/0
RGB 225/166/110

CMYK 66/12/100/1
RGB 100/168/68

CMYK 11/18/66/0
RGB 229/200/113

CMYK 2/23/7/0
RGB 244/203/211

CMYK 11/37/63/0
RGB 225/166/110

CMYK 11/18/66/0
RGB 229/200/113

CMYK 2/23/7/0
RGB 244/203/211

CMYK 0/8/2/0
RGB 254/237/238

CMYK 0/8/2/0
RGB 254/237/238

CMYK 2/23/7/0
RGB 244/203/211

CMYK 21/0/64/0
RGB 207/225/128

CMYK 11/37/63/0
RGB 225/166/110

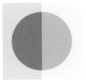

CMYK 2/23/7/0
RGB 244/203/211

CMYK 66/12/100/1
RGB 100/168/68

CMYK 2/4/7/0
RGB 247/240/232

CMYK 11/18/66/0
RGB 229/200/113

CMYK 7/5/5/0
RGB 235/235/235

CMYK 55/26/0/0
RGB 114/162/214

CMYK 33/11/11/0
RGB 168/201/214

CMYK 0/65/62/0
RGB 244/122/97

CMYK 16/42/70/1
RGB 212/154/95

CMYK 33/8/21/0
RGB 171/205/200

CMYK 3/16/24/0
RGB 244/214/189

CMYK 7/5/5/0
RGB 235/235/235

CMYK 16/42/70/1
RGB 212/154/95

CMYK 12/5/41/0
RGB 227/225/167

CMYK 4/24/26/0
RGB 240/199/179

CMYK 0/65/62/0
RGB 244/122/97

CMYK 55/26/0/0
RGB 114/162/214

CMYK 21/11/4/0
RGB 199/210/227

CMYK 7/5/5/0
RGB 235/235/235

CMYK 33/11/11/0
RGB 168/201/214

CMYK 55/26/0/0
RGB 114/162/214

CMYK 7/5/5/0
RGB 235/235/235

CMYK 0/65/62/0
RGB 244/122/97

CMYK 33/8/21/0
RGB 171/205/200

CMYK 7/5/5/0
RGB 235/235/235

CMYK 16/42/70/1
RGB 212/154/95

CMYK 12/5/41/0
RGB 227/225/167

CMYK 4/8/9/0
RGB 241/231/224

CMYK 4/24/26/0
RGB 240/199/179

CMYK 33/11/11/0
RGB 168/201/214

CMYK 0/49/82/0
RGB 246/150/68

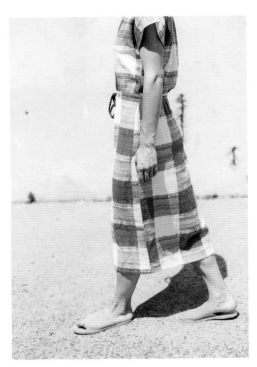

Oroboro Store

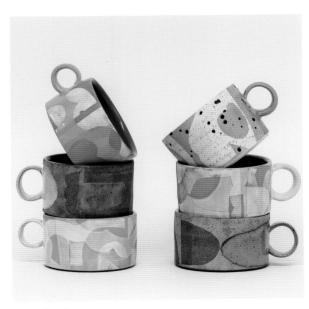

Saltstone Ceramics

Bombabird Ceramics

Margaret Jeane

CMYK 24/3/11/0
RGB 192/222/224

CMYK 54/20/49/1
RGB 125/167/143

CMYK 4/22/70/0
RGB 243/198/104

CMYK 4/7/24/0
RGB 243/230/198

CMYK 0/29/17/0
RGB 250/193/189

CMYK 28/17/83/0
RGB 194/188/82

CMYK 0/33/64/0
RGB 254/181/109

CMYK 4/7/24/0
RGB 243/230/198

CMYK 2/22/14/0
RGB 244/204/200

CMYK 13/3/27/0
RGB 222/229/195

CMYK 33/26/100/1
RGB 180/168/51

CMYK 0/38/15/0
RGB 248/176/182

CMYK 4/7/24/0
RGB 243/230/198

CMYK 25/3/5/0
RGB 187/221/233

CMYK 58/29/61/6
RGB 115/145/115

CMYK 0/29/17/0
RGB 250/193/189

CMYK 54/20/49/1
RGB 125/167/143

CMYK 3/4/41/0
RGB 249/235/167

CMYK 2/28/57/0
RGB 247/190/124

CMYK 4/7/24/0
RGB 243/230/198

CMYK 44/29/100/5
RGB 151/152/54

CMYK 24/3/11/0
RGB 192/222/224

CMYK 68/40/78/28
RGB 80/103/70

CMYK 4/22/70/0
RGB 243/198/104

CMYK 20/33/91/1
RGB 207/165/61

CMYK 4/7/24/0
RGB 243/230/198

CMYK 35/8/14/0
RGB 164/204/212

NEUTRALS

여름의 뉴트럴 컬러

여름은 삶의 속도를 늦추고 바쁜 일 상에서 벗어나 잠시 쉬어가는 시기이 기도 하다. 대개 사람들은 여름이 되 면 휴가를 즐기거나 여행을 떠나 자 연 속에서 시간을 보낸다. 여름의 뉴 트럴 컬러는 은은하고, 부드럽고, 섬 세하다. 황갈색tan, 베이지beige, 라이 트 핑크light pink는 바닷가 모래사장 의 색과 흡사하고, 은은한 노랑soft yellow은 아침 햇살을 닮았다. 부드 러운 파랑muted blue과 초록은 시골 의 연못과 초원을 마주한 듯한 느낌 을 준다.

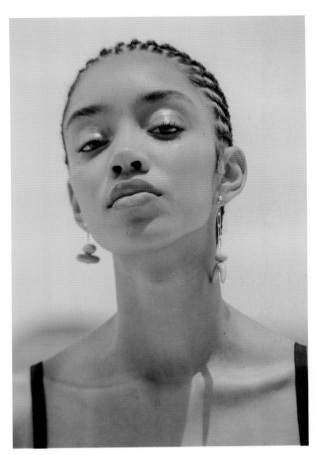

G.Binsky / Leco Moura

CMYK 20/10/21/0
RGB 204/211/198

CMYK 33/34/64/3
RGB 174/155/110

CMYK 1/4/4/0
RGB 251/243/238

CMYK 18/8/11/0
RGB 208/219/218

CMYK 16/33/41/0
RGB 213/173/147

CMYK 2/12/10/0
RGB 246/225/218

CMYK 7/17/19/0
RGB 233/210/197

CMYK 27/32/48/0
RGB 190/166/137

CMYK 4/4/6/0
RGB 241/238/234

CMYK 12/7/12/0
RGB 222/226/220

CMYK 47/48/39/6
RGB 140/125/132

CMYK 9/13/5/0
RGB 227/217/225

CMYK 20/10/21/0
RGB 204/211/198

CMYK 2/2/7/0
RGB 248/245/235

CMYK 12/7/12/0
RGB 222/226/220

CMYK 2/2/7/0
RGB 248/245/235

CMYK 9/13/5/0
RGB 227/217/225

CMYK 37/24/31/0
RGB 165/175/170

CMYK 27/32/48/0
RGB 190/166/137

CMYK 2/12/10/0
RGB 246/225/218

CMYK 2/2/7/0
RGB 248/245/235

CMYK 2/2/7/0
RGB 248/245/235

CMYK 43/32/45/2
RGB 150/154/140

CMYK 7/17/19/0
RGB 233/210/197

CMYK 27/32/48/0
RGB 190/166/137

CMYK 9/9/13/0
RGB 230/223/214

CMYK 20/10/21/0
RGB 204/211/198

CMYK 27/32/48/0
RGB 190/166/137

CMYK 1/4/4/0
RGB 251/243/238

CMYK 12/7/12/0
RGB 222/226/220

CMYK 2/2/7/0
RGB 248/245/235

CMYK 43/32/45/2
RGB 150/154/140

CMYK 7/17/19/0
RGB 233/210/197

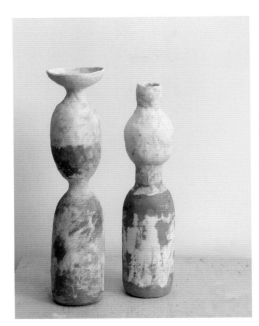

Yuko Nishikawa

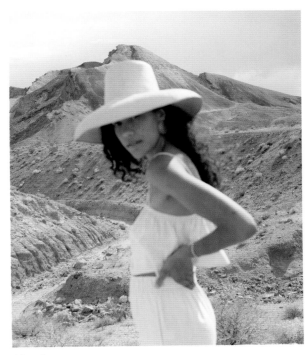

Arianna Lago

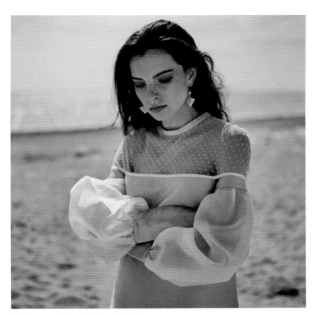

The Vamoose / Photo: Benjamin Wheeler

Anastasi Holubchyk by Moreartsdesign

CMYK 1/15/20/0
RGB 249/219/198

CMYK 16/33/54/0
RGB 213/171/127

CMYK 1/3/12/0
RGB 251/243/225

CMYK 10/21/17/0
RGB 226/200/196

CMYK 12/27/23/0
RGB 222/188/181

CMYK 3/14/19/0
RGB 243/218/200

CMYK 10/21/17/0
RGB 226/200/196

CMYK 10/35/43/0
RGB 227/173/142

CMYK 1/3/12/0
RGB 251/243/225

CMYK 3/14/19/0
RGB 243/218/200

CMYK 12/27/23/0
RGB 222/188/181

CMYK 16/33/54/0
RGB 213/171/127

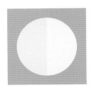

CMYK 16/33/54/0
RGB 213/171/127

CMYK 9/7/8/0
RGB 229/228/226

CMYK 1/3/12/0
RGB 251/243/225

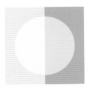

CMYK 1/15/20/0
RGB 249/219/198

CMYK 1/3/12/0
RGB 251/243/225

CMYK 16/33/54/0
RGB 213/171/127

CMYK 15/11/15/0
RGB 214/213/208

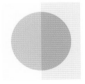

CMYK 1/3/12/0
RGB 251/243/225

CMYK 12/27/23/0
RGB 222/188/181

CMYK 3/14/19/0
RGB 243/218/200

CMYK 16/33/54/0
RGB 213/171/127

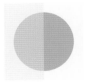

CMYK 9/7/8/0
RGB 229/228/226

CMYK 12/27/23/0
RGB 222/188/181

CMYK 1/3/12/0
RGB 251/243/225

CMYK 16/33/54/0
RGB 213/171/127

Megan Galante

CMYK 13/13/16/0
RGB 220/213/205

CMYK 24/42/84/3
RGB 190/145/71

CMYK 24/42/84/3
RGB 190/145/71

CMYK 3/5/9/0
RGB 246/238/227

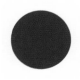

CMYK 3/5/9/0
RGB 246/238/227

CMYK 51/61/61/33
RGB 103/80/75

CMYK 3/5/9/0
RGB 246/238/227

G.Binsky / Photo: Leco Moura

Megan Galante

CMYK 30/26/62/1
RGB 183/172/119

CMYK 4/18/16/0
RGB 240/210/201

CMYK 24/49/68/4
RGB 189/135/94

CMYK 6/7/11/0
RGB 236/230/221

CMYK 3/3/7/0
RGB 244/240/233

CMYK 36/34/64/3
RGB 167/152/109

CMYK 65/58/59/39
RGB 77/75/74

CMYK 3/3/7/0
RGB 244/240/233

CMYK 23/18/28/0
RGB 199/195/180

CMYK 6/7/11/0
RGB 236/230/221

CMYK 73/56/54/34
RGB 66/80/84

CMYK 31/28/53/1
RGB 180/168/131

CMYK 30/26/61/1
RGB 183/172/120

CMYK 4/18/16/0
RGB 240/210/201

CMYK 3/3/7/0
RGB 244/240/233

CMYK 4/18/16/0
RGB 240/210/201

CMYK 22/34/49/0
RGB 200/165/133

CMYK 3/3/7/0
RGB 244/240/233

CMYK 65/58/59/39
RGB 77/75/74

CMYK 30/26/61/1
RGB 183/172/120

CMYK 10/11/18/0
RGB 227/218/204

CMYK 24/49/68/4
RGB 189/135/94

CMYK 3/3/7/0
RGB 244/240/233

CMYK 6/7/11/0
RGB 236/230/221

CMYK 4/18/16/0
RGB 240/210/201

CMYK 73/56/54/34
RGB 66/80/84

CMYK 30/26/61/1
RGB 183/172/120

CMYK 5/13/16/0
RGB 239/220/206

CMYK 12/22/25/0
RGB 223/197/183

CMYK 47/39/40/3
RGB 142/141/140

CMYK 20/28/22/0
RGB 204/180/181

CMYK 2/4/8/0
RGB 248/240/231

CMYK 11/13/15/0
RGB 225/215/208

CMYK 11/13/15/0
RGB 225/215/208

CMYK 20/28/22/0
RGB 204/180/181

CMYK 21/38/56/1
RGB 201/158/121

CMYK 2/4/8/0
RGB 248/240/231

CMYK 6/21/16/0
RGB 236/204/198

CMYK 37/50/62/12
RGB 153/120/97

CMYK 29/38/28/0
RGB 184/157/163

CMYK 11/6/7/0
RGB 225/229/229

CMYK 2/4/8/0
RGB 248/240/231

CMYK 5/13/16/0
RGB 239/220/206

CMYK 17/21/26/0
RGB 212/194/182

CMYK 2/4/8/0
RGB 248/240/231

CMYK 47/41/49/7
RGB 137/133/123

CMYK 58/52/59/27
RGB 98/94/86

CMYK 21/38/56/1
RGB 201/158/121

CMYK 2/4/8/0
RGB 248/240/231

CMYK 6/21/16/0
RGB 236/204/198

CMYK 20/28/22/0
RGB 204/180/181

CMYK 29/38/28/0
RGB 184/157/163

CMYK 11/13/15/0
RGB 225/215/208

CMYK 18/31/41/0
RGB 209/175/149

Michelle Heslop

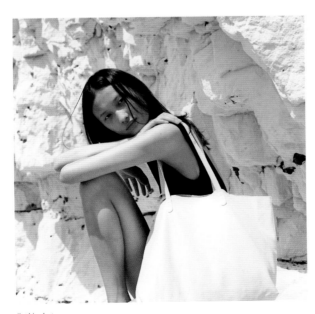

Sophia Aerts

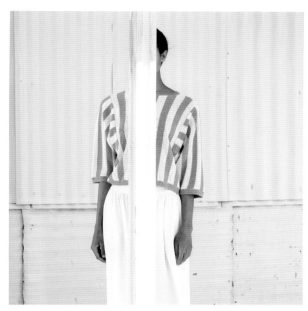

Micaela Greg / Photo: María del Río

Molly Conant / Rackk & Ruin

CMYK 17/51/69/1
RGB 207/137/93

CMYK 3/24/20/0
RGB 241/200/189

CMYK 9/7/8/0
RGB 229/228/226

CMYK 5/34/59/0
RGB 237/175/118

CMYK 3/6/15/0
RGB 246/234/215

CMYK 16/26/71/0
RGB 217/183/102

CMYK 3/2/5/0
RGB 245/244/239

CMYK 11/22/47/0
RGB 228/196/145

CMYK 4/10/33/0
RGB 243/223/179

CMYK 16/26/71/0
RGB 217/183/102

CMYK 9/7/8/0
RGB 229/228/226

CMYK 3/6/15/0
RGB 246/234/215

CMYK 4/14/22/0
RGB 241/218/196

CMYK 17/51/69/1
RGB 207/137/93

CMYK 2/44/53/0
RGB 242/160/121

CMYK 4/31/33/0
RGB 240/185/162

CMYK 17/51/69/1
RGB 207/137/93

CMYK 3/2/5/0
RGB 245/244/239

CMYK 25/17/19/0
RGB 192/196/195

CMYK 3/24/20/0
RGB 241/200/189

CMYK 2/44/53/0
RGB 242/160/121

CMYK 4/8/20/0
RGB 244/230/205

CMYK 5/34/59/0
RGB 237/175/118

CMYK 3/6/15/0
RGB 246/234/215

CMYK 5/34/59/0
RGB 237/175/118

CMYK 5/14/33/0
RGB 241/216/175

CMYK 16/26/71/0
RGB 217/183/102

CMYK 6/6/8/0
RGB 235/231/228

CMYK 25/13/21/0
RGB 193/203/196

CMYK 32/24/30/0
RGB 177/178/171

CMYK 12/9/12/0
RGB 222/221/216

CMYK 24/11/22/0
RGB 195/207/197

CMYK 7/10/16/0
RGB 235/222/209

CMYK 3/9/11/0
RGB 243/229/219

CMYK 21/17/21/0
RGB 202/198/192

CMYK 4/3/4/0
RGB 241/239/238

CMYK 9/4/2/0
RGB 229/234/240

CMYK 25/13/21/0
RGB 193/203/196

CMYK 12/9/12/0
RGB 222/221/216

CMYK 4/3/4/0
RGB 241/239/238

CMYK 4/10/18/0
RGB 243/225/205

CMYK 34/28/26/0
RGB 173/172/174

CMYK 33/24/25/0
RGB 174/178/178

CMYK 9/4/2/0
RGB 229/234/240

CMYK 24/11/22/0
RGB 195/207/197

CMYK 4/3/4/0
RGB 241/239/238

CMYK 3/9/11/0
RGB 243/229/219

CMYK 7/18/29/0
RGB 236/208/180

CMYK 39/28/32/0
RGB 162/168/165

CMYK 21/17/21/0
RGB 202/198/192

CMYK 9/4/2/0
RGB 229/234/240

CMYK 29/17/18/0
RGB 181/193/197

CMYK 4/3/4/0
RGB 241/239/238

CMYK 24/11/22/0
RGB 195/207/197

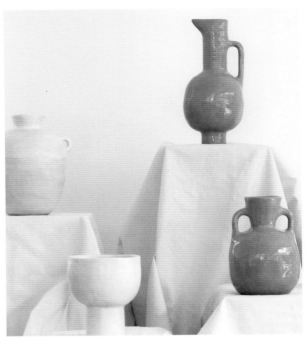

Jade Paton Ceramics / Photo: Johno Mellish

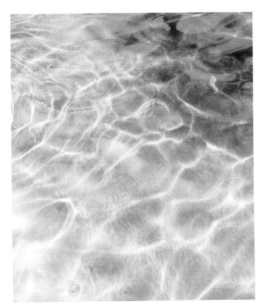

여름의 뉴트럴 컬러는
은은하고, **부드럽고,**
섬세하다.

Marissa Rodriguez

Jennilee Marigomen

CMYK 2/4/6/0
RGB 246/241/234

CMYK 13/12/18/0
RGB 220/213/203

CMYK 0/9/8/0
RGB 254/233/225

CMYK 7/17/38/0
RGB 236/208/164

CMYK 17/22/62/0
RGB 214/190/120

CMYK 14/7/39/0
RGB 220/220/170

Lane Marinho

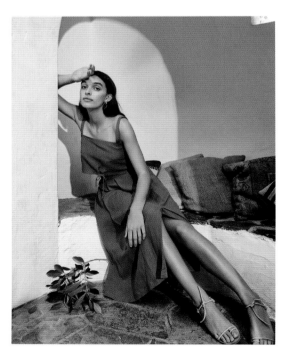

Zoe Ziecker for First Rite SS19 / Photo: María del Río

CMYK 6/5/9/0
RGB 238/235/228

CMYK 33/54/54/8
RGB 165/120/108

CMYK 11/33/56/0
RGB 226/175/124

CMYK 7/10/21/0
RGB 235/223/201

CMYK 22/5/15/0
RGB 198/219/214

CMYK 48/38/38/2
RGB 140/143/145

CMYK 30/38/47/1
RGB 182/153/133

CMYK 28/12/22/0
RGB 184/202/196

CMYK 7/9/16/0
RGB 235/226/210

CMYK 6/5/9/0
RGB 238/235/228

CMYK 38/50/56/11
RGB 152/120/105

CMYK 12/11/20/0
RGB 223/216/200

CMYK 15/11/15/0
RGB 214/214/208

CMYK 11/33/56/0
RGB 226/175/124

CMYK 2/7/13/0
RGB 248/233/218

CMYK 11/33/56/0
RGB 226/175/124

CMYK 7/9/16/0
RGB 235/226/210

CMYK 38/50/56/11
RGB 152/120/105

CMYK 12/16/24/0
RGB 223/208/190

CMYK 6/5/9/0
RGB 238/235/228

CMYK 17/33/60/0
RGB 213/171/118

CMYK 22/5/15/0
RGB 198/219/214

CMYK 48/38/38/2
RGB 140/143/145

CMYK 48/38/38/2
RGB 140/143/145

CMYK 55/51/50/17
RGB 114/108/107

CMYK 6/5/9/0
RGB 238/235/228

CMYK 12/11/20/0
RGB 223/216/200

CMYK 28/55/54/5
RGB 178/123/109

CMYK 16/9/13/0
RGB 212/218/215

CMYK 5/5/8/0
RGB 239/234/228

CMYK 13/29/37/0
RGB 221/183/158

CMYK 25/16/17/0
RGB 191/197/200

CMYK 5/9/13/0
RGB 240/228/215

CMYK 39/34/41/1
RGB 160/155/144

CMYK 5/5/8/0
RGB 239/234/228

CMYK 16/17/26/0
RGB 213/203/185

CMYK 11/5/9/0
RGB 225/230/227

CMYK 20/12/17/0
RGB 203/208/205

CMYK 39/34/41/1
RGB 160/155/144

CMYK 6/15/18/0
RGB 236/214/200

CMYK 33/72/73/25
RGB 142/79/64

CMYK 28/55/54/5
RGB 178/123/109

CMYK 39/34/41/1
RGB 60/155/144

CMYK 20/12/17/0
RGB 203/208/205

CMYK 16/17/26/0
RGB 213/203/185

CMYK 5/5/8/0
RGB 239/234/228

CMYK 5/5/8/0
RGB 239/234/228

CMYK 13/29/37/0
RGB 221/183/158

CMYK 28/55/54/5
RGB 178/123/109

CMYK 33/72/73/25
RGB 142/79/64

CMYK 25/16/17/0
RGB 191/197/200

CMYK 27/45/49/2
RGB 185/142/125

CMYK 5/5/8/0
RGB 239/234/228

CMYK 6/15/18/0
RGB 236/214/200

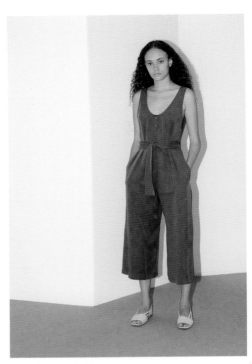

Diarte / Photo: Javier Morán

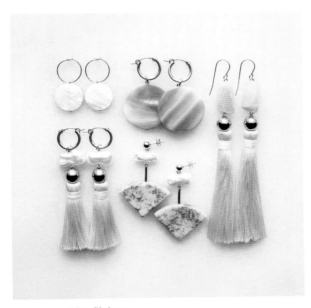

The Vamoose / Kathryn Blackmoore

B O L D S

여름의 볼드 컬러

여름은 젊음의 상징! 밝고 재미있는 색으로 가득하다. 핫 핑크hot pink, 네온 옐로neon yellow, 래디언트 오렌지 radiant orange, 블레이징 레드blazing red, 마린 아쿠아marine aqua, 파라다 이스 블루paradise blue 같은 색들을 떠올려보라. 이전에 출간된 《배색 스타일 핸드북》을 읽어본 분이라면 잘 알겠지만, 나는 어울릴 것 같지 않은, 예상치 못한 색 조합을 정말 좋아한다. 창의적인 결과물을 만들고 싶다면 컬러 팔레트를 선택할 때만큼은 열린 마음을 갖고 의외의 색 조합을 시도해보길 권하고 싶다. 여름은 밝고 생기 넘치며 평온한 계절이다. 그리고 이런 선명한 컬러들이 이 계절의 분위기를 잘 반영해준다.

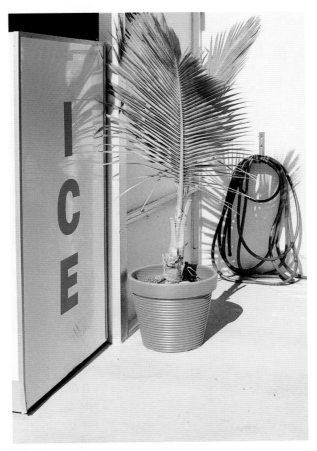

Robert Fehre

CMYK 12/2/67/0
RGB 231/229/119

CMYK 64/9/17/0
RGB 77/180/203

CMYK 7/61/0/0
RGB 226/129/181

CMYK 12/2/67/0
RGB 231/229/119

CMYK 64/9/17/0
RGB 77/180/203

CMYK 50/0/29/0
RGB 123/204/193

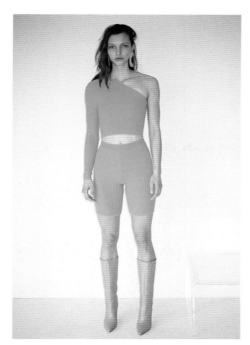

Giu Giu Ribbed Set by Bona Drag / Photo: Heather Wojner

Ilka Mészely

CMYK 0/34/4/0
RGB 248/184/203

CMYK 0/55/95/0
RGB 246/140/41

CMYK 33/0/98/0
RGB 184/212/55

CMYK 5/7/79/0
RGB 245/223/86

CMYK 0/31/91/0
RGB 252/183/50

CMYK 21/0/45/0
RGB 205/227/164

CMYK 3/2/3/0
RGB 245/245/242

CMYK 25/0/50/0
RGB 196/223/155

CMYK 33/0/98/0
RGB 184/212/55

CMYK 21/0/45/0
RGB 205/227/164

CMYK 4/71/94/0
RGB 234/108/44

CMYK 0/50/14/0
RGB 245/152/171

CMYK 2/10/89/0
RGB 253/219/53

CMYK 0/50/14/0
RGB 245/152/171

CMYK 0/55/98/0
RGB 246/140/34

CMYK 0/31/90/0
RGB 252/183/53

CMYK 0/55/95/0
RGB 246/140/41

CMYK 3/2/3/0
RGB 245/245/242

CMYK 22/11/91/0
RGB 207/202/62

CMYK 0/32/2/0
RGB 247/189/210

CMYK 2/42/83/0
RGB 244/162/69

CMYK 3/2/3/0
RGB 245/245/242

CMYK 0/55/98/0
RGB 246/140/34

CMYK 21/0/45/0
RGB 205/227/164

CMYK 24/13/94/0
RGB 202/196/56

CMYK 2/10/89/0
RGB 253/219/53

CMYK 2/42/83/0
RGB 244/162/69

CMYK 32/2/48/0
RGB 179/212/157

CMYK 61/21/24/0
RGB 103/166/182

CMYK 27/0/20/0
RGB 186/225/211

CMYK 0/58/40/0
RGB 244/136/129

CMYK 2/23/31/0
RGB 245/201/171

CMYK 59/17/78/1
RGB 117/165/98

CMYK 91/72/3/0
RGB 44/90/163

CMYK 2/23/31/0
RGB 245/201/171

CMYK 0/36/4/0
RGB 247/180/202

CMYK 0/36/4/0
RGB 247/180/202

CMYK 5/5/7/0
RGB 239/235/230

CMYK 61/21/24/0
RGB 103/166/182

CMYK 5/5/7/0
RGB 239/235/230

CMYK 59/17/78/1
RGB 117/165/98

CMYK 29/0/26/0
RGB 180/222/200

CMYK 78/24/95/8
RGB 62/138/70

CMYK 61/21/24/0
RGB 103/166/182

CMYK 2/23/31/0
RGB 245/201/171

CMYK 5/5/7/0
RGB 239/235/230

CMYK 5/5/7/0
RGB 239/235/230

CMYK 0/36/4/0
RGB 247/180/202

CMYK 61/21/24/0
RGB 103/166/182

CMYK 91/72/3/0
RGB 44/90/163

CMYK 0/36/4/0
RGB 247/180/202

CMYK 0/58/40/0
RGB 244/136/129

CMYK 27/0/20/0
RGB 186/225/211

CMYK 5/5/7/0
RGB 239/235/230

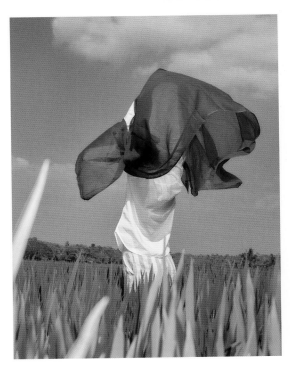

Arianna Lago

Hemphill Type Co.

Clememte Vergara

"**햇볕**이 비치는 곳을
향해 얼굴을 들어봐요.
그러면 어두운 **그림자**는
사라질 거예요."

─헬렌 켈러_{Helen Keller}

Color Space 40, Jessica Poundstone

■ **CMYK** 10/3/61/0
RGB 234/227/130

■ **CMYK** 65/40/5/0
RGB 97/138/190

■ **CMYK** 33/8/19/0
RGB 172/205/203

■ **CMYK** 0/60/98/0
RGB 97/138/190

■ **CMYK** 1/30/93/0
RGB 249/183/44

■ **CMYK** 2/20/23/0
RGB 246/208/189

■ **CMYK** 24/33/86/1
RGB 197/163/72

■ **CMYK** 7/9/6/0
RGB 234/227/228

■ **CMYK** 0/30/91/0
RGB 253/185/49

■ **CMYK** 65/40/5/0
RGB 97/138/190

■ **CMYK** 0/60/98/0
RGB 245/129/35

■ **CMYK** 5/32/25/0
RGB 236/182/173

■ **CMYK** 6/4/3/0
RGB 237/237/239

■ **CMYK** 0/69/87/0
RGB 243/115/54

■ **CMYK** 33/8/19/0
RGB 172/205/203

■ **CMYK** 10/3/61/0
RGB 234/227/130

■ **CMYK** 0/71/94/0
RGB 243/111/43

■ **CMYK** 2/20/23/0
RGB 246/208/189

■ **CMYK** 0/53/46/0
RGB 251/145/124

■ **CMYK** 7/8/8/0
RGB 234/228/225

■ **CMYK** 45/12/27/0
RGB 142/188/185

■ **CMYK** 0/30/91/0
RGB 253/185/49

■ **CMYK** 24/33/86/1
RGB 197/163/72

■ **CMYK** 65/40/5/0
RGB 97/138/190

■ **CMYK** 0/60/98/0
RGB 245/129/35

■ **CMYK** 33/8/19/0
RGB 172/205/203

■ **CMYK** 7/8/8/0
RGB 234/228/225

CMYK 1/33/0/0
RGB 244/186/213

Mariel Abbene

CMYK 0/39/86/0
RGB 250/169/60

CMYK 1/33/0/0
RGB 244/186/213

CMYK 8/9/12/0
RGB 233/225/217

CMYK 1/33/0/0
RGB 244/186/213

CMYK 0/89/100/0
RGB 239/67/35

CMYK 0/39/86/0
RGB 250/169/60

Annie Russell

Sofie Sund

CMYK 62/46/4/0
RGB 109/130/186

CMYK 1/33/82/0
RGB 247/178/72

CMYK 36/0/44/0
RGB 167/214/167

CMYK 64/10/38/0
RGB 90/178/169

CMYK 5/48/90/0
RGB 235/148/54

CMYK 1/25/29/0
RGB 248/198/174

CMYK 64/10/38/0
RGB 90/178/169

CMYK 7/7/9/0
RGB 234/229/223

CMYK 5/48/90/0
RGB 235/148/54

CMYK 7/7/9/0
RGB 234/229/223

CMYK 36/0/44/0
RGB 167/214/167

CMYK 62/46/4/0
RGB 109/130/186

CMYK 9/64/88/1
RGB 222/118/57

CMYK 1/49/56/0
RGB 244/151/113

CMYK 7/7/9/0
RGB 234/229/223

CMYK 79/62/24/6
RGB 73/98/140

CMYK 63/0/50/0
RGB 90/192/156

CMYK 7/7/9/0
RGB 234/229/223

CMYK 36/0/44/0
RGB 167/214/167

CMYK 7/7/9/0
RGB 234/229/223

CMYK 1/33/82/0
RGB 247/178/72

CMYK 1/49/56/0
RGB 244/151/113

CMYK 13/65/80/1
RGB 214/115/70

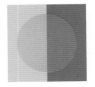

CMYK 6/16/61/0
RGB 241/208/124

CMYK 1/33/82/0
RGB 247/178/72

CMYK 76/22/36/1
RGB 51/154/161

CMYK 13/65/80/1
RGB 214/115/70

CMYK 8/3/66/0
RGB 239/229/120

CMYK 29/0/20/0
RGB 180/223/211

CMYK 23/16/71/0
RGB 202/195/108

CMYK 1/20/26/0
RGB 251/210/184

CMYK 47/0/27/0
RGB 133/207/197

CMYK 0/80/2/0
RGB 239/90/157

CMYK 87/69/2/0
RGB 55/93/167

CMYK 16/0/16/0
RGB 214/236/219

CMYK 2/78/14/0
RGB 234/94/144

CMYK 8/3/66/0
RGB 239/229/120

CMYK 0/59/67/0
RGB 245/133/92

CMYK 0/49/35/0
RGB 246/153/144

CMYK 16/0/16/0
RGB 214/236/219

CMYK 3/23/2/0
RGB 239/203/219

CMYK 39/21/17/0
RGB 158/181/195

CMYK 23/16/71/0
RGB 202/195/108

CMYK 3/26/24/0
RGB 243/195/180

CMYK 3/2/3/0
RGB 243/243/241

CMYK 2/20/0/0
RGB 243/210/229

CMYK 0/58/67/0
RGB 245/135/93

CMYK 0/80/2/0
RGB 239/90/157

CMYK 2/5/21/0
RGB 250/237/205

CMYK 1/20/26/0
RGB 251/210/184

CMYK 6/14/1/0
RGB 235/218/233

CMYK 5/30/1/0
RGB 235/189/213

CMYK 26/12/5/0
RGB 184/205/224

CMYK 87/69/2/0
RGB 55/93/167

Leah Bartholomew

83

Studio RENS in collaboration with Glass Lab's Hertogenbosch

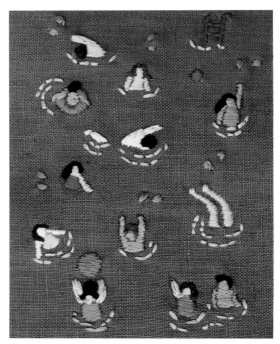

Need a New Needle

CMYK 2/44/0/0
RGB 239/164/200

CMYK 0/74/83/0
RGB 242/103/60

CMYK 3/23/20/0
RGB 242/200/189

CMYK 71/36/0/0
RGB 73/140/202

CMYK 13/86/0/0
RGB 211/73/154

CMYK 6/8/7/0
RGB 237/229/227

CMYK 6/8/7/0
RGB 237/229/227

CMYK 19/11/0/0
RGB 200/213/237

CMYK 71/36/0/0
RGB 73/140/202

CMYK 0/74/83/0
RGB 242/103/60

CMYK 2/44/0/0
RGB 239/164/200

CMYK 71/36/0/0
RGB 73/140/202

CMYK 71/36/0/0
RGB 73/140/202

CMYK 11/24/71/0
RGB 228/190/101

CMYK 2/44/0/0
RGB 239/164/200

CMYK 6/8/7/0
RGB 237/229/227

CMYK 0/74/83/0
RGB 242/103/60

CMYK 71/36/0/0
RGB 73/140/202

CMYK 16/77/99/4
RGB 202/91/41

CMYK 4/29/18/0
RGB 240/189/186

CMYK 0/52/0/0
RGB 243/150/191

CMYK 6/8/7/0
RGB 237/229/227

CMYK 0/74/83/0
RGB 242/103/60

CMYK 13/29/84/0
RGB 225/178/72

CMYK 13/86/0/0
RGB 211/73/154

CMYK 4/7/29/0
RGB 244/229/189

CMYK 0/52/0/0
RGB 243/150/191

Peggi Kroll Roberts

CMYK 51/7/38/0
RGB 129/190/171

CMYK 5/6/14/0
RGB 241/234/216

CMYK 22/40/100/2
RGB 199/150/44

CMYK 5/6/14/0
RGB 241/234/216

CMYK 0/56/98/0
RGB 246/137/34

CMYK 59/13/47/0
RGB 110/176/152

CMYK 0/44/82/0
RGB 248/159/69

CMYK 5/6/14/0
RGB 241/234/216

CMYK 55/8/41/0
RGB 119/185/164

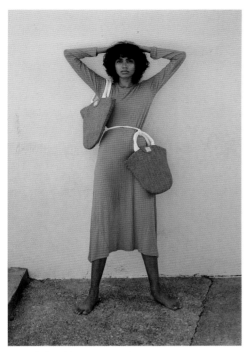

Gabriel for Sach SS21

"거닐기 좋은 계절,
여름이 왔다."
—켈리 엘모어Kellie Elmore

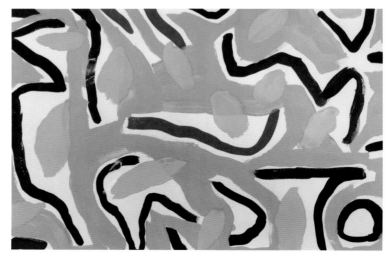

Peggi Kroll Roberts

CMYK 36/7/21/0
RGB 164/203/201

CMYK 7/63/26/0
RGB 227/125/144

CMYK 7/4/4/0
RGB 234/236/237

CMYK 53/21/23/0
RGB 125/170/183

CMYK 0/46/12/0
RGB 246/161/178

CMYK 47/40/66/12
RGB 134/128/97

CMYK 9/9/16/0
RGB 231/224/210

CMYK 47/40/66/12
RGB 134/128/97

CMYK 0/46/12/0
RGB 246/161/178

CMYK 36/7/21/0
RGB 164/203/201

CMYK 7/4/4/0
RGB 234/236/237

CMYK 7/63/26/0
RGB 227/125/144

CMYK 0/46/12/0
RGB 246/161/178

CMYK 60/58/74/54
RGB 67/60/45

CMYK 8/11/11/0
RGB 232/222/217

CMYK 7/4/4/0
RGB 234/236/237

CMYK 9/9/16/0
RGB 231/224/210

CMYK 47/40/66/12
RGB 134/128/97

CMYK 36/7/21/0
RGB 164/203/201

CMYK 0/46/12/0
RGB 246/161/178

CMYK 7/63/26/0
RGB 227/125/144

CMYK 36/7/21/0
RGB 164/203/201

CMYK 53/21/23/0
RGB 125/170/183

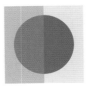

CMYK 36/7/21/0
RGB 164/203/201

CMYK 55/30/41/2
RGB 123/151/146

CMYK 9/9/16/0
RGB 231/224/210

CMYK 47/40/66/12
RGB 134/128/97

CMYK 5/7/8/0
RGB 239/232/226

CMYK 0/70/99/0
RGB 243/111/34

CMYK 5/44/0/0
RGB 232/162/199

CMYK 75/29/57/8
RGB 68/135/119

CMYK 0/78/62/0
RGB 240/95/90

CMYK 4/32/1/0
RGB 235/184/210

CMYK 55/0/45/0
RGB 114/198/164

CMYK 6/60/2/0
RGB 227/131/178

CMYK 78/33/57/12
RGB 57/126/115

CMYK 16/56/82/2
RGB 208/128/69

CMYK 5/7/8/0
RGB 239/232/226

CMYK 5/44/0/0
RGB 232/162/199

CMYK 5/7/8/0
RGB 239/232/226

CMYK 0/70/99/0
RGB 243/111/34

CMYK 28/0/30/0
RGB 186/223/192

CMYK 16/56/82/2
RGB 208/128/69

CMYK 5/7/8/0
RGB 239/232/226

CMYK 0/70/99/0
RGB 243/111/34

CMYK 5/44/0/0
RGB 232/162/199

CMYK 28/0/30/0
RGB 186/223/192

CMYK 0/70/99/0
RGB 243/111/34

CMYK 5/7/8/0
RGB 239/232/226

CMYK 6/60/2/0
RGB 227/131/178

CMYK 75/28/58/7
RGB 68/138/120

CMYK 51/49/77/29
RGB 108/97/66

CMYK 5/7/8/0
RGB 239/232/226

CMYK 52/0/47/0
RGB 125/201/162

Liana Jegers

Julie T. Meeks Design

91

A
U
T
U

CLASSICS

가을의 클래식 컬러

나는 뼛속까지 여름을 좋아하는 사람
인데도 가장 좋아하는 색을 꼽으라고
하면 늘 가을의 색을 꼽게 된다. 번트
오렌지burnt orange, 머스터드mustard,
황토색ochre, 캐러멜caramel, 올리브
그린olive green처럼 가을 단풍을 연
상시키는 컬러는 따뜻한 흙의 기운을
느끼게 한다. 모든 계절이 변화를 상
징하긴 하지만, 무더운 날씨에서 서늘
한 날씨로 바뀌고, 낮은 점점 짧아지
고, 나뭇잎이 하나둘 떨어지기 시작
하는 모습에서 가을의 변화가 유독
뚜렷하게 다가오는 듯하다. 밝고 선명
했던 색들이 차차 바래기 시작한다.
우리는 자연이 긴 겨울잠 준비에 나
선 것을 지켜본다.

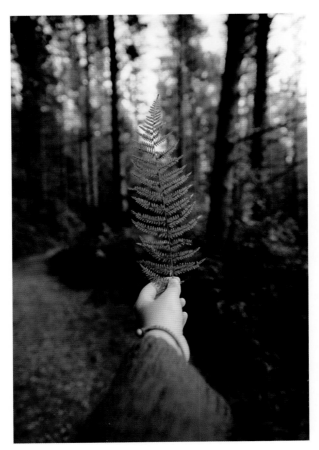

Leire Unzueta

CMYK 47/49/83/26
RGB 118/101/59

CMYK 5/7/10/0
RGB 238/232/224

CMYK 27/62/100/14
RGB 169/103/40

CMYK 37/32/65/3
RGB 165/154/109

CMYK 12/8/8/0
RGB 221/224/226

CMYK 34/82/88/43
RGB 113/49/32

CMYK 3/6/6/0
RGB 243/236/233

CMYK 27/12/24/0
RGB 186/203/193

CMYK 46/74/60/43
RGB 98/57/61

CMYK 53/59/62/34
RGB 100/81/74

CMYK 14/69/80/2
RGB 210/107/68

CMYK 8/15/25/0
RGB 233/212/189

CMYK 37/29/36/0
RGB 166/166/158

CMYK 12/28/31/0
RGB 221/185/168

CMYK 21/78/89/10
RGB 183/83/51

CMYK 30/80/97/28
RGB 141/65/33

CMYK 39/48/58/11
RGB 149/122/103

CMYK 23/9/18/0
RGB 195/210/204

CMYK 27/12/24/0
RGB 186/203/193

CMYK 70/43/62/25
RGB 77/103/90

CMYK 3/6/6/0
RGB 243/236/233

CMYK 46/74/60/43
RGB 98/57/61

CMYK 42/45/41/4
RGB 151/133/133

CMYK 23/9/18/0
RGB 195/210/204

CMYK 12/28/31/0
RGB 221/185/168

CMYK 23/9/18/0
RGB 195/210/204

CMYK 70/43/62/25
RGB 77/103/90

CMYK 14/69/80/2
RGB 210/107/68

CMYK 30/80/97/28
RGB 141/65/33

CMYK 3/6/6/0
RGB 243/236/233

CMYK 3/6/6/0
RGB 243/236/233

CMYK 14/69/80/2
RGB 210/107/68

CMYK 39/48/58/11
RGB 149/122/103

Baserange Suit & MNZ Accessories by Bona Drag / Photo: Heather Wojner

Brittany Bergamo Whalen

Oroboro Store / Photo: April Hughes

CMYK 23/22/14/0
RGB 195/190/199

CMYK 26/60/78/10
RGB 176/110/71

CMYK 59/57/50/23
RGB 102/93/97

CMYK 22/0/22/0
RGB 198/229/208

CMYK 20/28/32/0
RGB 206/180/165

CMYK 39/77/80/50
RGB 97/49/36

CMYK 45/49/82/25
RGB 123/103/62

CMYK 6/5/3/0
RGB 235/236/239

CMYK 22/0/22/0
RGB 198/229/208

CMYK 25/52/67/5
RGB 186/128/94

CMYK 33/78/94/36
RGB 124/60/32

CMYK 40/77/85/55
RGB 90/45/28

CMYK 6/5/3/0
RGB 235/236/239

CMYK 23/22/14/0
RGB 195/190/199

CMYK 27/58/68/9
RGB 175/114/87

CMYK 23/22/14/0
RGB 195/190/199

CMYK 59/57/50/23
RGB 102/93/97

CMYK 6/5/3/0
RGB 235/236/239

CMYK 26/60/78/10
RGB 176/110/71

CMYK 6/5/3/0
RGB 235/236/239

CMYK 20/28/32/0
RGB 206/180/165

CMYK 59/57/50/23
RGB 102/93/97

CMYK 45/49/82/25
RGB 123/103/62

CMYK 40/77/85/55
RGB 90/45/28

CMYK 28/69/83/17
RGB 161/90/57

CMYK 26/60/78/10
RGB 176/110/71

CMYK 22/0/22/0
RGB 198/229/208

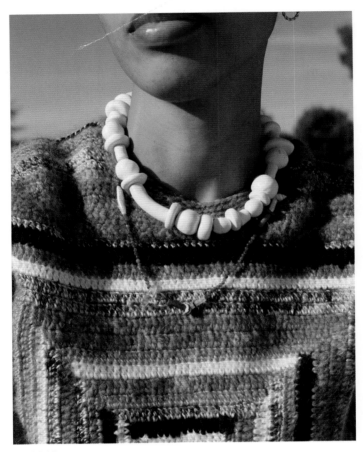

Lane Marinho

CMYK 75/64/56/47
RGB 53/60/66

CMYK 22/12/51/0
RGB 204/204/145

CMYK 10/12/15/0
RGB 228/217/209

CMYK 75/64/56/47
RGB 53/60/66

CMYK 29/58/82/12
RGB 168/110/64

CMYK 24/17/12/0
RGB 192/197/207

CMYK 29/63/98/17
RGB 160/98/40

CMYK 4/4/9/0
RGB 243/238/227

CMYK 16/31/47/0
RGB 214/175/139

CMYK 17/76/86/5
RGB 199/91/57

CMYK 0/17/32/2
RGB 246/210/171

CMYK 68/46/83/40
RGB 69/83/53

CMYK 23/56/100/7
RGB 187/120/42

CMYK 15/27/65/0
RGB 219/182/112

CMYK 6/9/17/0
RGB 238/225/208

CMYK 68/46/83/40
RGB 69/83/53

CMYK 0/17/32/2
RGB 246/210/171

CMYK 16/31/47/0
RGB 214/175/139

CMYK 15/27/65/0
RGB 219/182/112

CMYK 39/66/72/30
RGB 125/81/64

CMYK 24/71/83/13
RGB 174/92/59

CMYK 39/47/76/15
RGB 145/118/76

CMYK 2/30/56/0
RGB 244/186/125

CMYK 43/36/78/9
RGB 146/138/83

CMYK 4/4/9/0
RGB 243/238/227

CMYK 0/17/32/2
RGB 246/210/171

CMYK 39/66/72/30
RGB 125/81/64

CMYK 4/4/9/0
RGB 243/238/227

CMYK 16/31/47/0
RGB 214/175/139

CMYK 17/76/86/5
RGB 199/91/57

CMYK 15/27/65/0
RGB 219/182/112

CMYK 29/63/98/17
RGB 160/98/40

CMYK 4/4/9/0
RGB 243/238/227

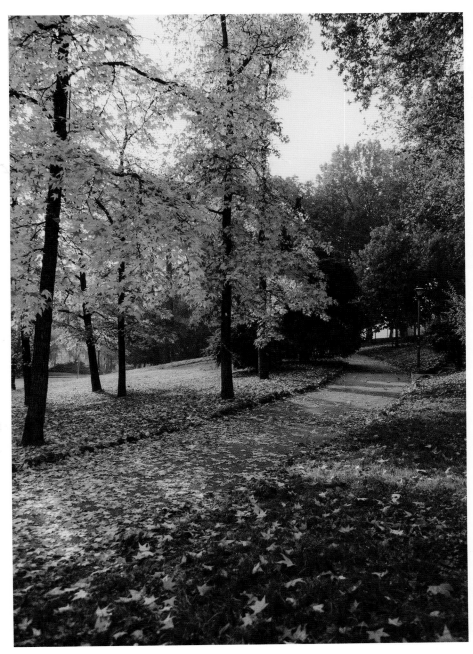

Simona Sergi

Pair Up

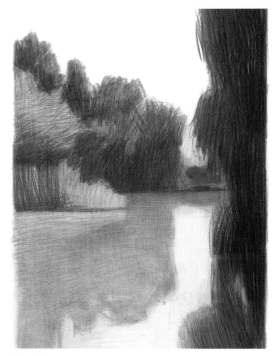

Andrea Serio

CMYK 29/47/100/9
RGB 173/128/44

CMYK 32/24/54/0
RGB 179/175/132

CMYK 4/6/9/0
RGB 241/235/225

CMYK 22/36/97/1
RGB 201/157/49

CMYK 31/19/77/0
RGB 185/183/95

CMYK 61/52/63/32
RGB 88/89/78

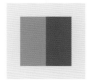

CMYK 4/11/35/0
RGB 242/220/173

CMYK 25/41/84/3
RGB 189/145/70

CMYK 39/60/100/30
RGB 126/86/34

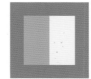

CMYK 35/40/89/8
RGB 164/138/63

CMYK 31/19/77/0
RGB 185/183/95

CMYK 4/6/9/0
RGB 241/235/225

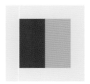

CMYK 18/3/6/0
RGB 206/227/232

CMYK 63/55/66/43
RGB 74/74/64

CMYK 10/30/72/0
RGB 230/179/97

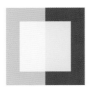

CMYK 13/10/77/0
RGB 227/212/94

CMYK 4/6/9/0
RGB 241/235/225

CMYK 61/52/63/32
RGB 88/89/78

CMYK 18/3/6/0
RGB 206/227/232

CMYK 29/47/100/9
RGB 173/128/44

CMYK 22/36/97/1
RGB 201/157/49

CMYK 4/6/9/0
RGB 241/235/225

CMYK 32/24/54/0
RGB 179/175/132

CMYK 31/19/77/0
RGB 185/183/95

CMYK 4/11/35/0
RGB 242/220/173

CMYK 42/30/78/5
RGB 154/152/88

CMYK 15/22/74/0
RGB 221/190/96

CMYK 44/31/32/0
RGB 150/160/161

CMYK 43/56/98/31
RGB 118/88/37

CMYK 29/49/68/7
RGB 175/129/92

CMYK 6/13/15/0
RGB 237/219/208

CMYK 9/9/14/0
RGB 229/223/213

CMYK 22/70/82/9
RGB 183/97/63

CMYK 8/8/11/0
RGB 232/227/221

CMYK 16/56/91/2
RGB 208/128/54

CMYK 43/56/97/32
RGB 117/89/38

CMYK 10/26/27/0
RGB 226/191/176

CMYK 44/68/87/50
RGB 92/59/32

CMYK 20/71/89/8
RGB 188/97/54

CMYK 44/31/32/0
RGB 150/160/161

CMYK 8/8/11/0
RGB 232/227/221

CMYK 43/56/97/32
RGB 117/89/38

CMYK 37/71/87/39
RGB 114/66/39

CMYK 9/21/23/0
RGB 230/201/187

CMYK 20/71/97/7
RGB 191/98/44

CMYK 8/8/11/0
RGB 232/227/221

CMYK 8/8/11/0
RGB 232/227/221

CMYK 34/69/67/23
RGB 141/84/73

CMYK 44/31/32/0
RGB 150/160/161

CMYK 20/69/89/7
RGB 191/102/54

CMYK 43/56/97/32
RGB 117/89/38

CMYK 9/24/22/0
RGB 228/195/185

CMYK 44/68/87/50
RGB 92/59/32

CMYK 29/49/68/7
RGB 175/129/92

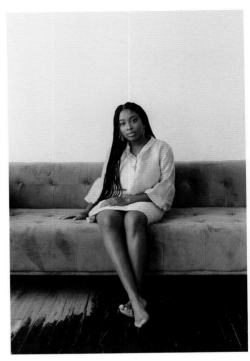

Mecoh Bain Photography

Lauren Mycroft / Photo: Dasha Armstrong

Ruhling

"색은 **영혼**에 직접적인
영향을 미치는 **힘**이다."

—바실리 칸딘스키
Wassily Kandinsky

Rosie Harbottle

■ **CMYK** 42/34/84/8
RGB 149/142/75

■ **CMYK** 76/42/66/28
RGB 61/99/84

■ **CMYK** 30/85/84/31
RGB 136/54/43

■ **CMYK** 1/36/49/0
RGB 246/175/131

■ **CMYK** 0/27/22/0
RGB 251/196/183

■ **CMYK** 68/63/53/59
RGB 72/69/76

■ **CMYK** 11/22/25/0
RGB 225/197/182

■ **CMYK** 30/56/0/0
RGB 179/128/185

■ **CMYK** 44/69/44/16
RGB 136/88/104

■ **CMYK** 69/53/64/41
RGB 66/76/69

■ **CMYK** 45/36/89/11
RGB 141/134/65

CMYK 5/9/4/0
RGB 237/228/231

■ **CMYK** 46/42/80/16
RGB 132/122/74

■ **CMYK** 44/79/63/50
RGB 92/47/51

■ **CMYK** 4/23/27/0
RGB 241/199/178

■ **CMYK** 46/42/80/16
RGB 132/122/74

■ **CMYK** 69/53/64/41
RGB 66/76/68

CMYK 5/9/4/0
RGB 237/228/231

■ **CMYK** 24/73/83/14
RGB 172/88/58

■ **CMYK** 44/69/44/16
RGB 136/88/104

■ **CMYK** 30/56/0/0
RGB 179/128/185

■ **CMYK** 5/22/24/0
RGB 238/201/184

■ **CMYK** 22/24/58/0
RGB 203/183/127

■ **CMYK** 76/42/66/23
RGB 61/99/84

■ **CMYK** 69/53/64/41
RGB 66/76/68

■ **CMYK** 4/23/27/0
RGB 241/199/178

■ **CMYK** 45/79/63/50
RGB 91/46/51

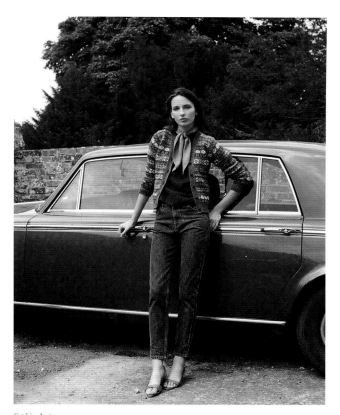

Sophia Aerts

CMYK 40/56/71/22
RGB 135/101/76

CMYK 25/16/12/0
RGB 191/198/207

CMYK 91/69/49/42
RGB 27/58/76

CMYK 79/49/69/44
RGB 45/75/65

CMYK 32/33/35/0
RGB 177/163/156

CMYK 22/72/76/8
RGB 185/96/70

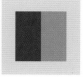

CMYK 25/16/12/0
RGB 191/198/207

CMYK 79/49/69/44
RGB 45/75/65

CMYK 36/41/64/7
RGB 160/137/103

Karina Bania

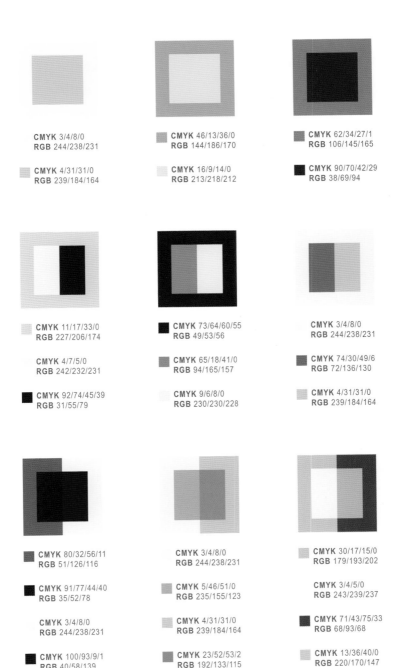

CMYK 3/4/8/0
RGB 244/238/231

CMYK 4/31/31/0
RGB 239/184/164

CMYK 46/13/36/0
RGB 144/186/170

CMYK 16/9/14/0
RGB 213/218/212

CMYK 62/34/27/1
RGB 106/145/165

CMYK 90/70/42/29
RGB 38/69/94

CMYK 11/17/33/0
RGB 227/206/174

CMYK 4/7/5/0
RGB 242/232/231

CMYK 92/74/45/39
RGB 31/55/79

CMYK 73/64/60/55
RGB 49/53/56

CMYK 65/18/41/0
RGB 94/165/157

CMYK 9/6/8/0
RGB 230/230/228

CMYK 3/4/8/0
RGB 244/238/231

CMYK 74/30/49/6
RGB 72/136/130

CMYK 4/31/31/0
RGB 239/184/164

CMYK 80/32/56/11
RGB 51/126/116

CMYK 91/77/44/40
RGB 35/52/78

CMYK 3/4/8/0
RGB 244/238/231

CMYK 100/93/9/1
RGB 40/58/139

CMYK 3/4/8/0
RGB 244/238/231

CMYK 5/46/51/0
RGB 235/155/123

CMYK 4/31/31/0
RGB 239/184/164

CMYK 23/52/53/2
RGB 192/133/115

CMYK 30/17/15/0
RGB 179/193/202

CMYK 3/4/5/0
RGB 243/239/237

CMYK 71/43/75/33
RGB 68/93/68

CMYK 13/36/40/0
RGB 220/170/147

CMYK 40/75/62/34
RGB 118/65/67

CMYK 21/12/61/0
RGB 206/202/127

CMYK 30/33/62/2
RGB 182/160/114

CMYK 68/59/53/34
RGB 75/78/83

CMYK 0/17/23/0
RGB 252/215/190

CMYK 51/96/40/26
RGB 114/35/83

CMYK 27/63/79/13
RGB 168/103/67

CMYK 33/100/76/47
RGB 108/11/35

CMYK 8/6/9/0
RGB 233/232/227

CMYK 46/73/51/26
RGB 120/75/86

CMYK 17/25/57/0
RGB 213/184/127

CMYK 0/17/23/0
RGB 252/215/190

CMYK 12/11/11/0
RGB 222/218/216

CMYK 68/59/53/34
RGB 75/78/83

CMYK 38/25/28/0
RGB 163/173/173

CMYK 68/59/53/34
RGB 75/78/83

CMYK 49/80/71/71
RGB 61/25/25

CMYK 5/19/17/0
RGB 238/208/199

CMYK 27/63/79/13
RGB 168/103/67

CMYK 68/59/53/34
RGB 75/78/83

CMYK 22/55/21/0
RGB 198/133/158

CMYK 8/6/9/0
RGB 233/232/227

CMYK 7/45/33/0
RGB 230/156/150

CMYK 17/25/57/0
RGB 213/184/127

CMYK 38/25/28/0
RGB 163/173/173

CMYK 34/78/42/9
RGB 161/83/107

CMYK 42/93/65/61
RGB 79/15/34

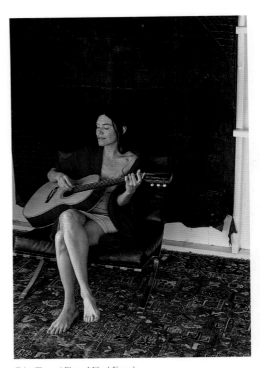

Erica Tanov / Photo: Mikael Kennedy

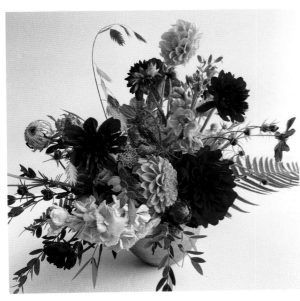

Jewelweed

A U T U M N

NEUTRALS

가을의 뉴트럴 컬러

가을의 뉴트럴 컬러는 봄여름의 뉴트럴 컬러보다 더 짙고 쓸쓸한 느낌이 강하다. 좀 더 자연스럽고 소박한 느낌을 주기도 하는데, 짙은 카키khaki, 시더 브라운cedar brown, 모시 그린 mossy green, 네이비 블루navy blue 같은 색을 떠올리면 된다. 좀 더 은은한 뉴트럴 컬러를 찾는다면 밀색wheat, 아이보리ivory, 카멜camel, 더스티 핑크 dusty pink를 써 보는 것도 좋다(이 색들은 어디에나 잘 어울린다). 선선하고 상쾌한 가을 아침의 햇살과 숲속에서의 산책, 연기를 내며 타오르는 모닥불을 상상해보라. 이런 장면을 시각화하고 거기서 뉴트럴 컬러를 뽑아올 수 있다면, 분명 자연스럽고 아름다운 가을 팔레트를 만들 수 있을 것이다.

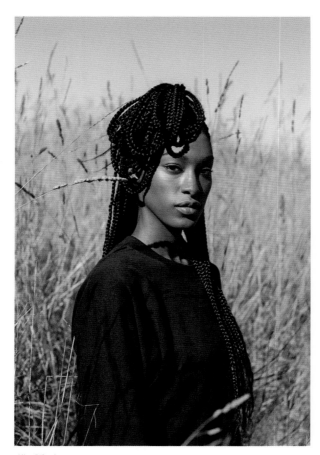

Aliya Wanek

CMYK 84/74/47/43
RGB 45/53/74

CMYK 10/7/5/0
RGB 225/228/232

CMYK 9/9/11/0
RGB 228/223/218

CMYK 42/64/78/38
RGB 110/75/53

CMYK 57/53/69/37
RGB 89/83/66

CMYK 32/37/53/2
RGB 176/152/124

CMYK 0/5/10/0
RGB 255/241/225

 CMYK 24/57/70/6
RGB 186/120/86

CMYK 35/70/84/33
RGB 126/74/47

CMYK 7/29/28/0
RGB 233/187/172

CMYK 10/24/38/0
RGB 229/193/159

 CMYK 39/51/86/20
RGB 139/108/58

CMYK 8/39/48/0
RGB 230/165/132

CMYK 25/85/100/20
RGB 160/62/34

CMYK 0/5/10/0
RGB 255/241/225

CMYK 39/51/86/20
RGB 139/108/58

CMYK 0/20/29/0
RGB 253/210/178

CMYK 17/47/74/1
RGB 208/143/87

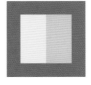

CMYK 39/56/52/12
RGB 148/111/105

CMYK 1/14/24/0
RGB 252/221/192

 CMYK 7/29/28/0
RGB 233/187/172

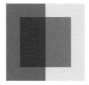

CMYK 39/56/52/12
RGB 148/111/105

CMYK 35/70/84/33
RGB 126/74/47

CMYK 0/20/29/0
RGB 253/210/178

CMYK 24/57/70/6
RGB 186/120/86

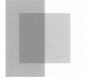

CMYK 8/39/48/0
RGB 230/165/132

CMYK 17/47/74/1
RGB 208/143/87

CMYK 7/29/28/0
RGB 233/187/172

CMYK 0/5/10/0
RGB 255/241/225

CMYK 39/51/86/20
RGB 139/108/58

CMYK 0/20/29/0
RGB 253/210/178

CMYK 35/70/84/33
RGB 126/74/47

CMYK 17/47/74/1
RGB 208/143/87

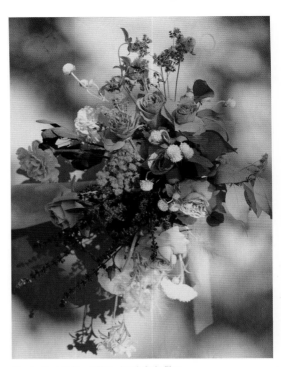

Florals: Vessel & Stem / Photo: Amaris Sachs Photo

Lauren Sterrett

Botanical Inks / Photo: Silkie Lloyd

Lauren Sterrett

■ **CMYK** 38/38/71/8
RGB 156/140/94

CMYK 12/12/17/0
RGB 223/215/204

CMYK 3/4/8/0
RGB 244/238/231

■ **CMYK** 19/39/38/0
RGB 206/161/147

■ **CMYK** 56/47/56/18
RGB 110/110/100

CMYK 22/19/23/0
RGB 199/195/189

CMYK 12/12/17/0
RGB 223/215/204

■ **CMYK** 38/38/71/8
RGB 156/140/94

■ **CMYK** 52/47/80/27
RGB 109/101/64

■ **CMYK** 57/58/62/36
RGB 91/80/73

CMYK 15/28/29/0
RGB 215/183/170

■ **CMYK** 33/50/64/9
RGB 165/124/96

■ **CMYK** 19/39/38/0
RGB 206/161/147

CMYK 3/4/8/0
RGB 244/238/231

■ **CMYK** 33/50/64/9
RGB 165/124/96

■ **CMYK** 57/58/62/36
RGB 91/80/73

■ **CMYK** 33/50/64/9
RGB 165/124/96

CMYK 3/4/8/0
RGB 244/238/231

CMYK 22/18/22/0
RGB 199/196/189

■ **CMYK** 19/39/38/0
RGB 206/161/147

CMYK 3/4/8/0
RGB 244/238/231

■ **CMYK** 38/38/71/8
RGB 156/140/94

■ **CMYK** 52/47/80/27
RGB 109/101/64

CMYK 12/12/17/0
RGB 223/215/204

■ **CMYK** 38/38/71/8
RGB 156/140/94

CMYK 15/13/17/8
RGB 199/196/189

■ **CMYK** 52/47/80/27
RGB 109/101/64

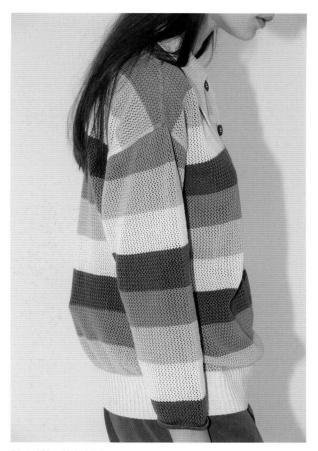

Diarte / Photo: Javier Morán

CMYK 22/50/65/3
RGB 195/134/98

CMYK 15/17/25/0
RGB 217/203/186

CMYK 56/42/63/18
RGB 110/115/95

CMYK 5/5/10/0
RGB 238/234/224

CMYK 56/42/63/18
RGB 110/115/95

CMYK 22/50/65/3
RGB 195/134/98

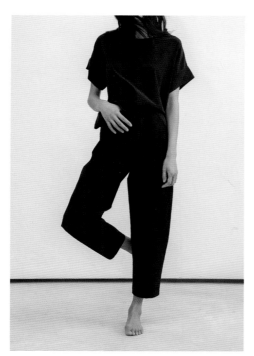

Elizabeth Suzann

"한 사람의 **영혼**은 그가 하는 생각의 색으로 물든다."

—마르쿠스 아우렐리우스

Marcus Aurelius

house \\ weaving

CMYK 6/20/24/0
RGB 235/203/186

CMYK 17/40/83/1
RGB 210/155/72

CMYK 100/81/26/11
RGB 24/69/121

CMYK 7/5/10/0
RGB 234/232/224

CMYK 26/32/57/1
RGB 191/165/122

CMYK 76/62/49/34
RGB 62/74/86

CMYK 76/62/49/34
RGB 62/74/86

CMYK 8/8/10/0
RGB 233/228/223

CMYK 25/64/95/12
RGB 174/103/46

CMYK 7/5/10/0
RGB 234/232/224

CMYK 18/22/43/0
RGB 211/190/152

CMYK 6/20/24/0
RGB 235/203/186

CMYK 17/40/83/1
RGB 210/155/72

CMYK 100/81/26/11
RGB 24/69/121

CMYK 6/20/24/0
RGB 235/203/186

CMYK 7/5/10/0
RGB 234/232/224

CMYK 76/62/49/34
RGB 62/74/86

CMYK 18/22/43/0
RGB 211/190/152

CMYK 17/40/83/1
RGB 210/155/72

CMYK 91/76/45/42
RGB 32/52/76

CMYK 30/36/68/3
RGB 178/152/101

CMYK 100/81/26/11
RGB 24/69/121

CMYK 9/27/31/0
RGB 228/188/167

CMYK 25/64/95/12
RGB 174/103/46

CMYK 33/64/90/24
RGB 144/90/46

CMYK 7/5/10/0
RGB 234/232/224

CMYK 5/30/38/0
RGB 238/185/154

CMYK 47/57/62/26
RGB 119/93/82

CMYK 8/9/13/0
RGB 231/224/215

CMYK 19/20/29/0
RGB 207/195/178

CMYK 30/65/84/19
RGB 154/93/57

CMYK 74/67/61/67
RGB 37/38/42

CMYK 28/36/49/1
RGB 186/158/131

CMYK 8/9/13/0
RGB 231/224/215

CMYK 31/31/29/0
RGB 180/168/168

CMYK 45/54/60/20
RGB 128/103/90

CMYK 31/51/77/11
RGB 165/120/76

CMYK 74/67/61/67
RGB 37/38/42

CMYK 18/20/30/0
RGB 210/195/176

CMYK 8/9/13/0
RGB 231/224/215

CMYK 29/44/100/8
RGB 175/134/45

CMYK 30/65/84/19
RGB 154/93/57

CMYK 48/65/69/45
RGB 94/66/55

CMYK 40/53/70/19
RGB 139/107/80

CMYK 33/75/99/33
RGB 130/68/30

CMYK 18/20/30/0
RGB 210/195/176

CMYK 8/9/13/0
RGB 231/224/215

CMYK 31/51/77/11
RGB 165/120/76

CMYK 29/44/100/8
RGB 175/134/45

CMYK 30/65/84/19
RGB 154/93/57

CMYK 74/67/61/67
RGB 37/38/42

CMYK 29/44/100/8
RGB 175/134/45

CMYK 8/9/13/0
RGB 231/224/215

CMYK 28/36/49/1
RGB 186/158/131

Hanna

Ruby Bell Ceramics

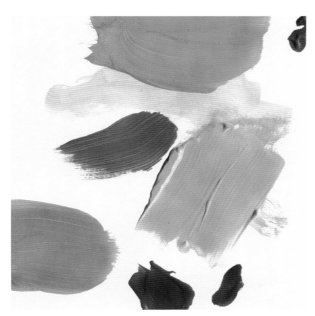

Jasmine Dowling

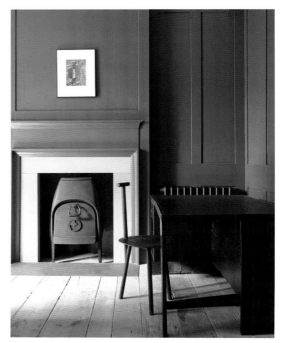

The New Road Residence by Blue Mountain School

■ **CMYK** 15/31/37/0
RGB 217/178/156

■ **CMYK** 34/84/96/46
RGB 109/44/23

■ **CMYK** 36/46/95/13
RGB 155/122/50

■ **CMYK** 5/20/29/0
RGB 238/204/178

■ **CMYK** 27/72/100/19
RGB 160/85/36

CMYK 1/3/7/0
RGB 250/243/233

■ **CMYK** 16/38/98/1
RGB 214/159/44

■ **CMYK** 63/49/56/23
RGB 92/101/96

CMYK 1/3/7/0
RGB 250/243/233

■ **CMYK** 42/79/78/61
RGB 80/36/28

■ **CMYK** 27/72/100/19
RGB 160/85/37

■ **CMYK** 5/20/29/0
RGB 238/204/178

CMYK 1/3/7/0
RGB 250/243/233

■ **CMYK** 36/46/94/13
RGB 155/122/52

■ **CMYK** 12/23/30/0
RGB 222/195/173

■ **CMYK** 36/46/94/13
RGB 155/122/52

■ **CMYK** 46/73/75/59
RGB 77/44/35

CMYK 1/3/7/0
RGB 250/243/233

■ **CMYK** 27/72/100/19
RGB 160/85/37

■ **CMYK** 27/72/100/19
RGB 160/85/37

■ **CMYK** 15/31/37/0
RGB 217/178/156

■ **CMYK** 5/33/42/0
RGB 237/180/145

CMYK 1/3/7/0
RGB 250/243/233

■ **CMYK** 42/79/78/61
RGB 80/36/28

CMYK 1/3/7/0
RGB 250/243/233

■ **CMYK** 36/46/94/13
RGB 155/122/52

■ **CMYK** 15/31/37/0
RGB 217/178/156

CMYK 44/41/40/3
RGB 148/140/138

CMYK 61/57/49/23
RGB 97/92/98

CMYK 6/5/7/0
RGB 237/234/230

CMYK 39/44/73/13
RGB 148/125/84

CMYK 21/40/91/2
RGB 200/151/59

CMYK 35/53/68/14
RGB 153/113/85

CMYK 6/5/7/0
RGB 237/234/230

CMYK 28/33/65/2
RGB 185/160/108

CMYK 19/22/44/0
RGB 208/189/150

CMYK 63/59/53/30
RGB 89/84/87

CMYK 10/9/14/0
RGB 228/223/213

CMYK 23/27/56/0
RGB 200/178/128

CMYK 37/35/60/4
RGB 163/150/114

CMYK 10/9/14/0
RGB 228/223/213

CMYK 61/57/49/23
RGB 97/92/98

CMYK 61/63/62/50
RGB 70/60/58

CMYK 28/33/65/2
RGB 185/160/108

CMYK 51/50/47/13
RGB 126/114/114

CMYK 10/9/14/0
RGB 228/223/213

CMYK 21/40/90/2
RGB 202/152/60

CMYK 40/43/79/13
RGB 146/125/76

CMYK 14/13/34/9
RGB 219/210/174

CMYK 29/36/79/3
RGB 181/151/83

CMYK 6/5/7/0
RGB 237/234/230

CMYK 63/59/53/30
RGB 89/84/87

CMYK 10/9/14/0
RGB 228/223/213

CMYK 33/30/29/0
RGB 176/168/168

Joanna Fowles

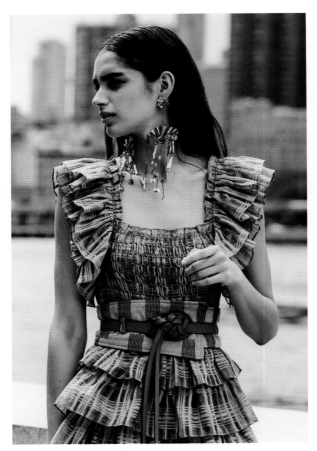

Nina Westervelt / Ulla Johnson SS21

CMYK 42/44/77/15
RGB 141/122/78

CMYK 18/29/53/0
RGB 211/177/132

CMYK 69/64/61/58
RGB 52/50/51

CMYK 20/17/21/0
RGB 205/199/192

CMYK 22/72/91/10
RGB 183/94/50

CMYK 42/44/77/15
RGB 141/122/78

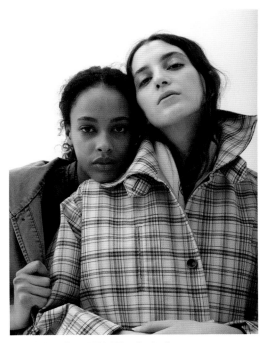

Caron Callahan Resort 2020 / Photo: Josefina Santos

"또다시 가을이 오고,
또 한 장의 페이지가
넘어갔다……."

—윌리스 스테그너
Wallace Stegner

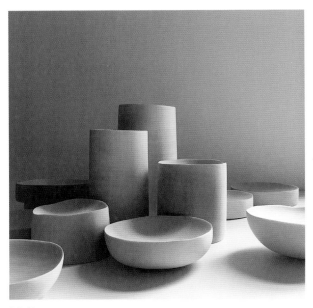

Luke Hope

CMYK 35/40/50/3
RGB 167/144/125

CMYK 8/10/13/0
RGB 233/224/215

CMYK 14/14/30/0
RGB 218/209/181

CMYK 68/56/29/7
RGB 98/108/138

CMYK 33/45/40/2
RGB 172/140/137

CMYK 49/68/62/41
RGB 97/67/64

CMYK 19/34/33/0
RGB 207/169/158

CMYK 9/9/11/0
RGB 228/223/218

CMYK 76/69/52/49
RGB 51/53/65

CMYK 49/68/62/41
RGB 97/67/64

CMYK 12/27/27/0
RGB 221/188/175

CMYK 9/8/9/0
RGB 230/226/223

CMYK 8/10/13/0
RGB 233/224/215

CMYK 39/42/46/4
RGB 158/138/128

CMYK 14/14/30/0
RGB 218/209/181

CMYK 68/56/29/7
RGB 98/108/138

CMYK 76/69/52/49
RGB 51/53/65

CMYK 9/9/11/0
RGB 228/223/218

CMYK 30/38/49/2
RGB 179/152/130

CMYK 35/40/50/3
RGB 167/144/125

CMYK 9/9/11/0
RGB 228/223/218

CMYK 33/45/40/2
RGB 172/140/137

CMYK 49/68/62/41
RGB 97/67/64

CMYK 8/10/13/0
RGB 233/224/215

CMYK 76/69/52/49
RGB 51/53/65

CMYK 35/40/50/3
RGB 167/144/125

CMYK 14/14/30/0
RGB 218/209/181

CMYK 9/6/8/0
RGB 230/230/228

CMYK 50/46/60/17
RGB 122/116/98

CMYK 29/44/46/2
RGB 183/143/130

CMYK 42/67/68/34
RGB 116/75/65

CMYK 43/68/77/45
RGB 99/63/46

CMYK 15/8/6/0
RGB 214/222/228

CMYK 30/24/24/0
RGB 181/180/181

CMYK 43/41/58/9
RGB 146/133/109

CMYK 11/11/13/0
RGB 223/218/213

CMYK 53/47/62/21
RGB 113/109/91

CMYK 30/24/24/0
RGB 181/180/181

CMYK 15/8/6/0
RGB 214/222/228

CMYK 78/68/59/68
RGB 30/36/42

CMYK 40/23/20/0
RGB 156/175/187

CMYK 11/8/10/0
RGB 223/223/221

CMYK 29/44/46/2
RGB 183/143/130

CMYK 42/67/68/34
RGB 116/75/65

CMYK 8/6/6/0
RGB 230/230/231

CMYK 50/68/72/59
RGB 73/48/39

CMYK 11/11/13/0
RGB 223/218/213

CMYK 50/46/60/17
RGB 1122/116/98

CMYK 78/68/59/68
RGB 30/36/42

CMYK 42/67/68/34
RGB 116/75/65

CMYK 33/26/28/0
RGB 175/176/174

CMYK 42/67/68/34
RGB 116/75/65

CMYK 9/6/8/0
RGB 230/230/228

CMYK 42/39/57/7
RGB 150/139/114

Stand and Earrings: Beaufille / Photo: Sarah Blais

Clothing amd Accessories: Beaufille / Photo: Sarah Blais / Styling: Monika Tatalovic Model: Charlotte Carey / Hair and Makeup: Adam Garland

T

U

N

BOLDS

가을의 볼드 컬러

선명하고 생기 넘치는 컬러는 가을과 매우 밀접한 관련이 있다. 가을 수확을 앞둔 사과, 바나나, 베리 등의 과일과 비트, 홍당무, 당근, 파프리카 같은 채소도 저마다의 가을 색으로 무르익는다. 이 계절에는 루비 레드 ruby red, 오렌지orange, 에메랄드 그린 emerald green, 보라purple 같은 색도 흔히 볼 수 있지만, 나는 이번에도 역시 예상치 못한, 톡톡 튀는 색들을 조합해볼 좋은 기회라고 생각한다. 푸시아fuscia, 로열 블루royal blue, 파우더 블루powder blue, 강렬한 터쿼즈turquoise 가 모두 자연색에 가까운 차분한 가을 색상과 조합했을 때 잘 어울린다.

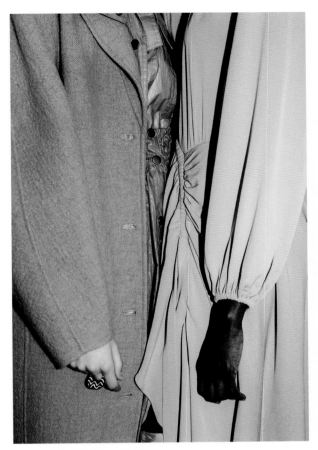

Nina Westervelt / Ulla Johnson FW20

CMYK 48/71/68/55
RGB 80/50/45

CMYK 17/67/98/4
RGB 200/108/43

CMYK 27/51/100/9
RGB 176/123/43

CMYK 5/24/82/0
RGB 241/192/75

CMYK 48/71/68/55
RGB 80/50/45

CMYK 2/15/25/0
RGB 247/217/189

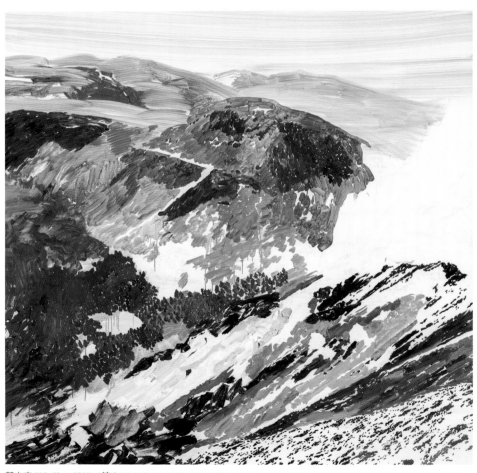

郭志宏 *Chih-Hung KUO*, "某山*16 A Mountain16*", *150 x 150 cm, oil on canvas, 2015*

CMYK 14/2/14/0
RGB 219/233/220

CMYK 38/69/47/13
RGB 150/93/103

CMYK 70/51/58/31
RGB 73/88/84

CMYK 21/18/40/0
RGB 204/195/160

CMYK 2/29/36/0
RGB 245/190/158

CMYK 50/37/84/14
RGB 127/128/70

CMYK 8/8/12/0
RGB 232/227/219

CMYK 38/69/47/13
RGB 150/93/103

CMYK 54/64/63/45
RGB 85/66/61

CMYK 28/21/58/0
RGB 190/184/130

CMYK 8/8/12/0
RGB 232/227/219

CMYK 53/69/66/56
RGB 73/50/47

CMYK 27/38/67/2
RGB 186/152/103

CMYK 70/55/55/32
RGB 73/83/85

CMYK 13/2/13/0
RGB 221/234/222

CMYK 11/7/24/0
RGB 227/224/198

CMYK 70/51/58/31
RGB 73/88/84

CMYK 2/29/36/0
RGB 245/190/158

CMYK 22/29/81/0
RGB 203/172/82

CMYK 34/68/51/12
RGB 157/95/99

CMYK 53/69/66/56
RGB 73/50/47

CMYK 4/0/9/0
RGB 243/247/233

CMYK 55/40/83/20
RGB 112/116/68

CMYK 8/8/12/0
RGB 232/227/219

CMYK 28/3/14/0
RGB 183/217/216

CMYK 66/47/58/25
RGB 85/101/93

CMYK 29/36/67/3
RGB 181/153/104

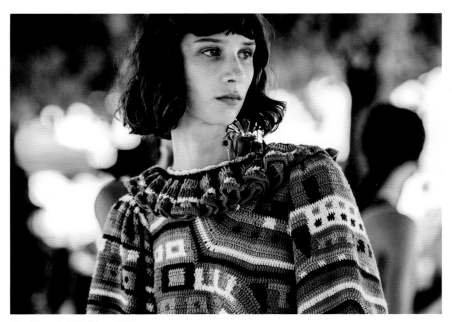

Nina Westervelt / Ulla Johnson SS21

CMYK 54/10/26/0
RGB 117/185/188

CMYK 21/81/100/11
RGB 181/77/38

CMYK 73/77/48/46
RGB 60/48/68

CMYK 83/32/32/2
RGB 19/136/157

CMYK 9/71/100/1
RGB 221/105/38

CMYK 100/73/36/21
RGB 0/70/106

CMYK 8/77/0/0
RGB 222/96/163

CMYK 16/25/90/0
RGB 217/183/62

CMYK 0/38/0/0
RGB 246/177/208

CMYK 47/64/74/46
RGB 93/66/50

CMYK 59/73/35/15
RGB 112/81/112

CMYK 13/14/23/0
RGB 221/210/193

CMYK 55/72/63/60
RGB 68/44/45

CMYK 31/48/71/8
RGB 169/128/88

CMYK 2/49/5/0
RGB 239/154/185

CMYK 27/36/98/3
RGB 188/153/49

CMYK 34/63/78/23
RGB 143/91/62

CMYK 11/3/22/0
RGB 227/231/204

CMYK 8/77/0/0
RGB 222/96/163

CMYK 7/8/12/0
RGB 235/228/218

CMYK 52/68/55/35
RGB 100/72/77

CMYK 59/73/35/15
RGB 112/81/112

CMYK 8/77/0/0
RGB 222/96/163

CMYK 13/14/23/0
RGB 221/210/193

CMYK 2/49/5/0
RGB 239/154/185

CMYK 7/8/12/0
RGB 235/228/218

CMYK 16/25/90/0
RGB 217/183/62

CMYK 8/77/0/0
RGB 222/96/163

CMYK 34/63/78/23
RGB 143/91/62

CMYK 55/72/63/60
RGB 68/44/45

CMYK 11/3/22/0
RGB 227/231/204

CMYK 31/48/71/8
RGB 169/128/88

CMYK 27/36/98/3
RGB 188/153/49

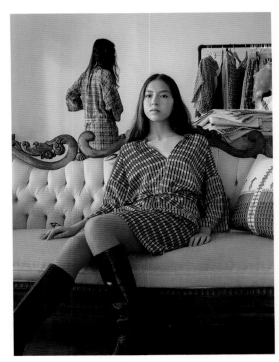

Erica Tanov / Photo: Gabrielle Stiles

Georgie Home

143

Marie Bernard

"자연은 모든 시간과 계절에
고유한 **아름다움**을 선사한다."
—찰스 디킨스Charles Dickens

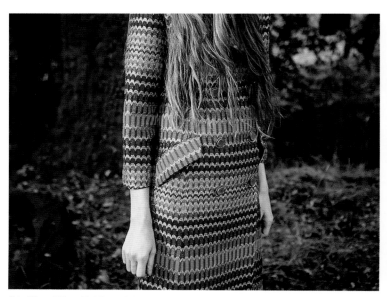

Erica Tanov / Photo: Terri Loewenthal

144

CMYK 7/7/11/0
RGB 235/229/220

CMYK 85/60/2/0
RGB 51/105/175

CMYK 35/88/78/46
RGB 107/37/37

CMYK 0/62/86/0
RGB 244/126/57

CMYK 2/63/38/0
RGB 238/125/128

CMYK 76/54/64/47
RGB 49/68/63

CMYK 76/54/64/47
RGB 49/68/63

CMYK 6/12/17/0
RGB 238/221/205

CMYK 2/63/38/0
RGB 238/125/128

CMYK 85/60/2/0
RGB 51/105/175

CMYK 35/88/78/46
RGB 107/37/37

CMYK 7/57/25/0
RGB 228/135/151

CMYK 7/7/11/0
RGB 235/229/220

CMYK 85/60/2/0
RGB 51/105/175

CMYK 0/62/86/0
RGB 244/126/57

CMYK 0/62/86/0
RGB 244/126/57

CMYK 51/70/85/68
RGB 61/38/18

CMYK 6/12/17/0
RGB 238/221/205

CMYK 7/57/25/0
RGB 228/135/151

CMYK 76/54/64/47
RGB 49/68/63

CMYK 16/75/95/4
RGB 200/93/45

CMYK 42/61/89/36
RGB 113/79/42

CMYK 6/12/17/0
RGB 238/221/205

CMYK 85/60/2/0
RGB 51/105/175

CMYK 76/54/64/47
RGB 49/68/63

CMYK 7/7/11/0
RGB 235/229/220

CMYK 0/62/86/0
RGB 244/126/57

Andrea Grützner

CMYK 4/33/84/0
RGB 241/177/68

CMYK 35/70/6/0
RGB 171/103/162

CMYK 73/68/67/88
RGB 8/6/5

CMYK 20/3/8/0
RGB 200/223/228

CMYK 3/2/4/0
RGB 244/244/240

CMYK 19/67/100/7
RGB 193/104/40

CMYK 19/67/100/7
RGB 193/104/40

CMYK 73/68/67/88
RGB 8/6/5

CMYK 5/8/20/0
RGB 240/228/203

CMYK 3/2/4/0
RGB 244/244/239

CMYK 39/66/86/36
RGB 116/74/43

CMYK 35/70/6/0
RGB 171/103/162

CMYK 35/70/6/0
RGB 171/103/162

CMYK 20/3/8/0
RGB 200/223/228

CMYK 11/38/97/0
RGB 226/162/44

CMYK 39/66/86/36
RGB 116/74/43

CMYK 19/67/100/7
RGB 193/104/40

CMYK 3/2/4/0
RGB 244/244/240

CMYK 35/70/6/0
RGB 171/103/162

CMYK 35/70/6/0
RGB 171/103/162

CMYK 5/8/20/0
RGB 240/228/203

CMYK 73/68/67/88
RGB 8/6/5

CMYK 20/3/8/0
RGB 200/223/228

CMYK 11/38/97/0
RGB 226/162/44

CMYK 40/66/32/4
RGB 157/104/130

CMYK 5/8/20/0
RGB 240/228/203

CMYK 39/66/86/36
RGB 116/74/43

Lawn Party / Styling: Julie Fuller / Photo: Alison Vagnini / Model: Taryn Vaughn

CMYK 11/34/80/0
RGB 227/170/80

CMYK 84/53/34/11
RGB 51/103/130

CMYK 80/44/70/35
RGB 46/89/73

CMYK 15/62/87/2
RGB 207/118/60

CMYK 86/63/45/29
RGB 46/75/94

CMYK 4/11/16/0
RGB 242/223/207

CMYK 8/10/14/0
RGB 233/223/212

CMYK 71/41/60/20
RGB 77/110/98

CMYK 22/50/73/4
RGB 192/133/87

CMYK 10/26/4/0
RGB 224/193/212

CMYK 31/27/67/1
RGB 182/170/111

CMYK 24/78/34/1
RGB 191/90/122

CMYK 4/42/0/0
RGB 234/166/202

CMYK 37/79/68/37
RGB 118/58/57

CMYK 26/55/78/8
RGB 180/120/75

CMYK 77/46/68/36
RGB 54/87/74

CMYK 31/27/67/1
RGB 182/170/111

CMYK 27/78/42/4
RGB 181/86/110

CMYK 22/73/86/11
RGB 180/91/56

CMYK 10/26/4/0
RGB 224/193/212

CMYK 8/10/14/0
RGB 233/223/212

CMYK 31/27/67/1
RGB 182/170/111

CMYK 71/41/60/20
RGB 77/110/98

CMYK 8/10/14/0
RGB 233/223/212

CMYK 24/78/34/1
RGB 191/90/122

CMYK 37/79/68/37
RGB 118/58/57

CMYK 9/53/58/0
RGB 225/140/108

CMYK 24/78/34/1
RGB 191/90/122

CMYK 10/26/4/0
RGB 224/193/212

CMYK 22/73/86/11
RGB 180/91/56

CMYK 4/42/0/0
RGB 234/166/202

CMYK 71/41/60/20
RGB 77/110/98

CMYK 8/10/14/0
RGB 233/223/212

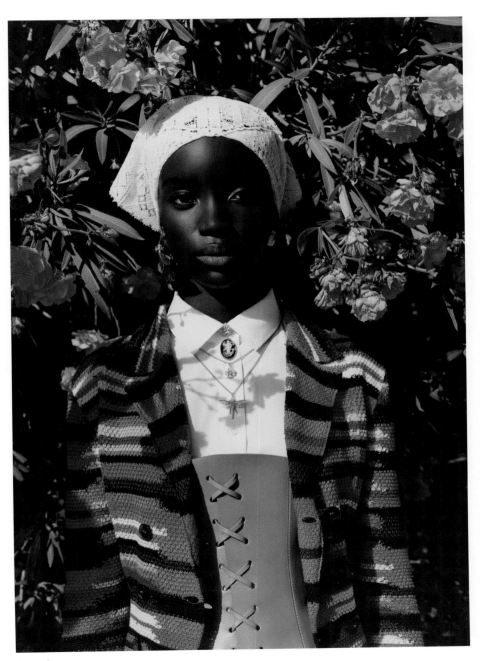

Arianna Lago

Annie Spratt

"모든 계절은 **자연과**
교감하는 사람에게 결국 **더**
아름답게 보일 수밖에 없다."
—마크 트웨인Mark Twain

Beklina

■ **CMYK** 14/62/82/2
RGB 212/120/68

■ **CMYK** 33/81/86/37
RGB 123/56/38

■ **CMYK** 8/14/55/0
RGB 235/211/136

■ **CMYK** 38/88/27/4
RGB 161/65/119

■ **CMYK** 51/69/48/26
RGB 113/79/90

■ **CMYK** 18/82/76/6
RGB 194/78/69

■ **CMYK** 8/7/6/0
RGB 230/228/230

■ **CMYK** 38/88/27/4
RGB 161/65/119

■ **CMYK** 21/79/100/10
RGB 182/81/39

■ **CMYK** 33/81/86/37
RGB 123/56/38

■ **CMYK** 9/14/55/0
RGB 234/210/137

■ **CMYK** 14/76/0/0
RGB 210/97/165

■ **CMYK** 13/36/16/0
RGB 218/170/183

■ **CMYK** 42/81/68/53
RGB 91/41/43

■ **CMYK** 21/79/100/10
RGB 182/81/39

■ **CMYK** 42/78/64/45
RGB 101/52/55

■ **CMYK** 18/91/96/8
RGB 190/57/42

■ **CMYK** 38/88/27/4
RGB 161/65/119

■ **CMYK** 14/62/82/2
RGB 212/120/68

■ **CMYK** 8/7/6/0
RGB 230/228/230

■ **CMYK** 14/62/82/2
RGB 212/120/68

■ **CMYK** 14/76/0/0
RGB 210/97/165

■ **CMYK** 33/81/86/37
RGB 123/56/38

■ **CMYK** 14/62/82/2
RGB 212/120/68

■ **CMYK** 38/88/27/4
RGB 161/65/119

■ **CMYK** 13/36/15/0
RGB 218/170/183

■ **CMYK** 42/81/68/53
RGB 91/41/43

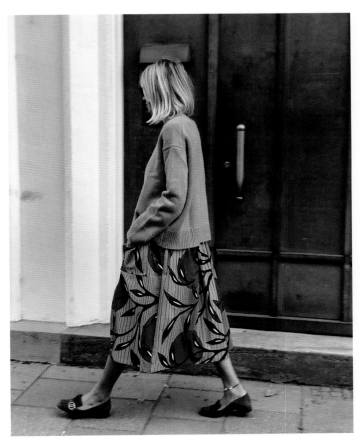

Tina Pahl

CMYK 11/25/36/0
RGB 224/190/162

CMYK 86/49/64/40
RGB 30/78/73

CMYK 22/51/0/0
RGB 2194/140/190

CMYK 22/51/0/0
RGB 194/140/190

CMYK 16/18/29/0
RGB 214/200/180

CMYK 79/36/92/28
RGB 55/104/57

■ **CMYK** 21/65/79/7
RGB 189/107/70

CMYK 10/28/0/0
RGB 223/189/218

CMYK 4/7/10/0
RGB 243/233/223

■ **CMYK** 0/52/67/0
RGB 247/147/96

■ **CMYK** 10/28/0/0
RGB 223/189/218

■ **CMYK** 43/78/76/61
RGB 79/38/31

CMYK 0/27/0/0
RGB 249/200/222

■ **CMYK** 35/74/56/19
RGB 145/79/85

■ **CMYK** 10/28/0/0
RGB 223/189/218

■ **CMYK** 0/52/67/0
RGB 247/147/96

CMYK 10/28/42/0
RGB 227/185/149

■ **CMYK** 53/100/1/0
RGB 141/39/142

CMYK 4/7/10/0
RGB 243/233/223

CMYK 4/7/10/0
RGB 243/233/223

CMYK 0/25/31/0
RGB 252/199/170

■ **CMYK** 21/69/83/7
RGB 188/100/62

CMYK 0/25/31/0
RGB 252/199/170

■ **CMYK** 53/100/1/0
RGB 141/39/142

■ **CMYK** 0/52/67/0
RGB 247/147/96

■ **CMYK** 43/78/76/61
RGB 79/38/31

CMYK 10/28/0/0
RGB 223/189/218

■ **CMYK** 35/74/56/19
RGB 145/79/85

CMYK 4/7/10/0
RGB 243/233/223

■ **CMYK** 43/78/76/61
RGB 79/38/31

■ **CMYK** 21/65/79/7
RGB 189/107/70

CMYK 19/39/0/0
RGB 202/164/204

CMYK 0/27/0/0
RGB 249/200/222

CMYK 4/7/10/0
RGB 243/233/223

Studio RENS

Karoline Dall

I

N

T

CLASSICS

겨울의 클래식 컬러

겨울에는 연말연시를 맞아 가족, 친구들과 함께 실내에서 보내는 시간이 많아진다. 크리스마스를 비롯한 축제 시즌에는 베리 레드berry red, 포레스트 그린forest green, 코발트 블루cobalt blue, 골드나 실버 같은 금속색 등의 전통적인 컬러가 돋보인다. 또한 짙은 적갈색, 네이비, 회색, 검정도 눈에 많이 띈다. 스카이블루Sky blue와 스노화이트snow white도 겨울 컬러 팔레트에서 큰 부분을 차지하지만, 마치 춥고 긴 겨울밤을 연상시키듯 다른 계절보다는 좀 더 어두운색 조합(색 대비도 강해진다)을 사용하는 게 일반적이다.

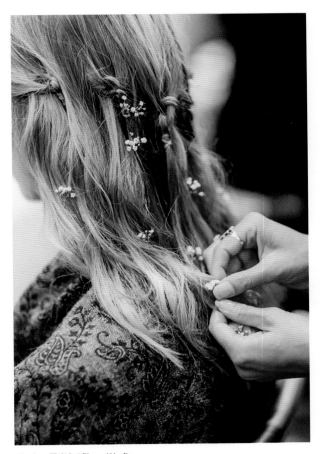

Marchesa FW15 / Photo: Abby Ross

CMYK 77/42/54/19
RGB 62/108/106

CMYK 2/4/7/0
RGB 247/240/232

CMYK 14/16/24/0
RGB 218/205/189

CMYK 53/43/74/20
RGB 115/113/79

CMYK 72/52/57/32
RGB 70/86/85

CMYK 19/44/61/1
RGB 204/148/109

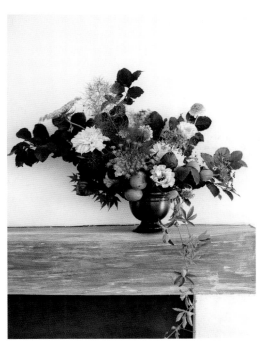

Luisa Brimble

"겨울은 계절이 아니라
축제다."
—아나미카 미슈라
Anamika Mishra

Greg Anthony Thomas

CMYK 22/18/65/0
RGB 204/192/117

CMYK 2/4/7/0
RGB 247/240/232

CMYK 36/98/86/57
RGB 92/9/19

CMYK 6/16/5/0
RGB 235/213/221

CMYK 41/30/28/0
RGB 155/162/169

CMYK 75/54/64/46
RGB 52/70/65

CMYK 58/33/53/7
RGB 114/138/122

CMYK 75/54/64/46
RGB 52/70/65

CMYK 7/7/14/0
RGB 234/229/215

CMYK 28/53/75/9
RGB 173/120/78

CMYK 13/10/41/0
RGB 223/215/164

CMYK 75/54/64/46
RGB 52/70/65

CMYK 7/7/14/0
RGB 234/229/215

CMYK 34/77/56/20
RGB 146/75/83

CMYK 55/82/55/56
RGB 73/36/51

CMYK 28/53/75/9
RGB 173/120/78

CMYK 75/54/64/46
RGB 52/70/65

CMYK 39/28/26/0
RGB 161/168/174

CMYK 2/4/7/0
RGB 247/240/232

CMYK 36/98/86/57
RGB 92/9/19

CMYK 5/12/6/0
RGB 238/222/225

CMYK 75/54/64/46
RGB 52/70/65

CMYK 2/4/7/0
RGB 247/240/232

CMYK 22/18/65/0
RGB 204/192/117

CMYK 75/54/64/46
RGB 52/70/65

CMYK 35/38/43/2
RGB 169/150/138

CMYK 5/12/6/0
RGB 238/222/225

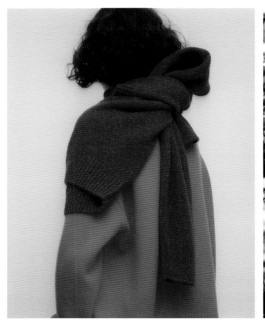

Sophia Aerts

Martin Dawson

CMYK 4/3/2/0
RGB 242/240/242

CMYK 32/90/74/35
RGB 127/42/49

CMYK 40/85/67/50
RGB 96/39/45

CMYK 14/87/100/4
RGB 204/69/39

CMYK 14/87/100/4
RGB 204/69/39

CMYK 4/3/2/0
RGB 242/240/242

CMYK 32/90/74/35
RGB 127/42/49

Arela / Photo: Osma Harvilahti

Bows and Lavender

CMYK 7/7/7/0
RGB 234/230/228

CMYK 35/74/75/33
RGB 126/69/56

CMYK 86/51/63/43
RGB 30/73/70

CMYK 13/55/70/1
RGB 216/132/89

CMYK 57/65/70/60
RGB 65/50/42

CMYK 46/20/33/0
RGB 145/175/170

CMYK 22/45/60/2
RGB 197/144/109

CMYK 86/51/63/43
RGB 30/73/70

CMYK 5/5/5/0
RGB 238/235/233

CMYK 46/20/33/0
RGB 145/175/17

CMYK 35/74/75/33
RGB 126/69/56

CMYK 15/90/100/4
RGB 202/62/39

CMYK 7/7/7/0
RGB 234/230/228

CMYK 86/51/63/43
RGB 30/73/70

CMYK 13/55/70/1
RGB 216/132/89

CMYK 13/55/70/1
RGB 216/132/89

CMYK 35/74/75/33
RGB 126/69/56

CMYK 86/51/63/43
RGB 30/73/70

CMYK 8/17/15/0
RGB 230/208/203

CMYK 49/42/69/16
RGB 125/120/88

CMYK 57/65/70/60
RGB 65/50/42

CMYK 7/7/7/0
RGB 234/230/228

CMYK 13/55/70/1
RGB 216/132/89

CMYK 22/45/60/2
RGB 197/144/109

CMYK 86/51/63/43
RGB 30/73/70

CMYK 35/74/75/33
RGB 126/69/56

CMYK 7/7/7/0
RGB 234/230/228

CMYK 80/71/45/35
RGB 57/63/84

CMYK 26/26/12/0
RGB 188/180/197

CMYK 50/44/44/8
RGB 132/127/127

CMYK 21/2/14/0
RGB 200/225/219

CMYK 23/36/59/1
RGB 197/160/116

CMYK 0/16/14/0
RGB 253/218/207

CMYK 0/21/24/0
RGB 252/207/185

CMYK 49/5/7/0
RGB 121/198/225

CMYK 80/71/45/35
RGB 57/63/84

CMYK 80/71/45/35
RGB 57/63/84

CMYK 73/58/9/0
RGB 89/110/168

CMYK 49/5/7/0
RGB 121/198/225

CMYK 28/5/15/0
RGB 183/214/213

CMYK 5/9/3/0
RGB 238/229/233

CMYK 50/44/44/8
RGB 132/127/127

CMYK 7/5/7/0
RGB 234/233/230

CMYK 73/58/9/0
RGB 89/110/168

CMYK 23/36/59/1
RGB 197/160/116

CMYK 0/16/14/0
RGB 253/218/207

CMYK 23/28/42/0
RGB 198/176/149

CMYK 50/44/44/8
RGB 132/127/127

CMYK 9/12/6/0
RGB 227/219/224

CMYK 59/5/0/0
RGB 83/191/237

CMYK 80/71/45/35
RGB 57/63/84

CMYK 73/58/9/0
RGB 89/110/168

CMYK 0/21/24/0
RGB 252/207/185

CMYK 7/5/7/0
RGB 234/233/230

MaeMae & Co / Photo: Kelsey Lee Photography

Confetti System

Arianna Lago

CMYK 3/9/11/0
RGB 244/230/220

CMYK 62/69/54/44
RGB 76/60/68

CMYK 36/18/10/0
RGB 162/187/209

CMYK 36/18/10/0
RGB 162/187/209

CMYK 3/9/11/0
RGB 244/230/220

CMYK 38/46/59/9
RGB 154/128/105

CMYK 24/42/61/2
RGB 193/148/109

CMYK 51/70/66/55
RGB 78/51/48

CMYK 11/18/28/0
RGB 225/203/181

Taylr Anne Castro

Anona Studio

CMYK 43/37/51/5
RGB 149/143/124

CMYK 23/17/22/0
RGB 196/198/192

CMYK 15/18/46/0
RGB 218/199/149

CMYK 30/45/71/6
RGB 175/135/90

CMYK 60/42/56/15
RGB 104/118/106

CMYK 7/7/11/0
RGB 235/229/220

CMYK 7/7/11/0
RGB 235/229/220

CMYK 15/21/60/0
RGB 220/192/124

CMYK 45/42/62/11
RGB 137/128/101

CMYK 35/28/55/1
RGB 170/166/128

CMYK 64/46/64/26
RGB 89/101/85

CMYK 5/16/12/0
RGB 237/213/210

CMYK 9/27/21/0
RGB 228/190/185

CMYK 22/51/70/3
RGB 194/132/90

CMYK 7/7/11/0
RGB 235/229/220

CMYK 36/23/26/0
RGB 166/178/179

CMYK 73/61/63/57
RGB 47/54/53

CMYK 34/31/53/2
RGB 172/161/128

CMYK 7/7/11/0
RGB 235/229/220

CMYK 7/7/11/0
RGB 235/229/220

CMYK 21/46/47/1
RGB 201/145/127

CMYK 15/21/60/0
RGB 220/192/124

CMYK 44/57/89/35
RGB 111/83/43

CMYK 60/42/56/15
RGB 104/118/106

CMYK 18/26/47/0
RGB 211/184/143

CMYK 43/37/51/5
RGB 149/143/124

CMYK 7/7/11/0
RGB 235/229/220

CMYK 7/29/18/0
RGB 232/188/186

CMYK 7/5/7/0
RGB 234/233/230

CMYK 56/39/39/5
RGB 120/135/139

CMYK 24/35/90/2
RGB 194/157/62

CMYK 38/60/100/27
RGB 131/90/36

CMYK 10/17/22/0
RGB 226/206/191

CMYK 42/36/37/1
RGB 153/150/148

CMYK 22/40/31/0
RGB 200/158/158

CMYK 7/5/7/0
RGB 234/233/230

CMYK 7/5/7/0
RGB 234/233/230

CMYK 7/29/18/0
RGB 232/188/186

CMYK 24/35/90/2
RGB 194/157/62

CMYK 24/35/90/2
RGB 194/157/62

CMYK 56/39/39/5
RGB 120/135/139

CMYK 18/13/14/0
RGB 208/209/208

CMYK 38/60/100/27
RGB 131/90/36

CMYK 24/35/90/2
RGB 194/157/62

CMYK 7/5/7/0
RGB 234/233/230

CMYK 10/17/22/0
RGB 226/206/191

CMYK 42/36/37/1
RGB 153/150/148

CMYK 7/29/18/0
RGB 232/188/186

CMYK 62/63/65/54
RGB 65/56/52

CMYK 24/35/90/2
RGB 194/157/62

CMYK 24/35/90/2
RGB 194/157/62

CMYK 7/5/7/0
RGB 234/233/230

CMYK 22/40/31/0
RGB 200/158/158

CMYK 7/29/18/0
RGB 232/188/186

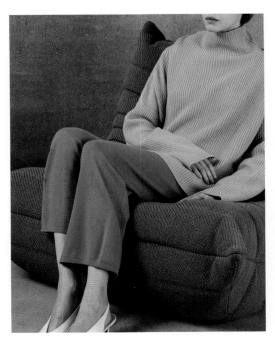

Arela / Photo: Timo Anttonen

Bryan Rodriguez

MaeMae

■ **CMYK** 22/53/76/4
RGB 192/128/80

▫ **CMYK** 3/20/14/0
RGB 241/208/203

▫ **CMYK** 3/6/8/0
RGB 244/236/227

■ **CMYK** 89/68/42/29
RGB 39/71/94

■ **CMYK** 38/24/24/0
RGB 163/176/181

■ **CMYK** 73/44/50/18
RGB 75/108/109

■ **CMYK** 65/33/0/0
RGB 90/147/206

■ **CMYK** 93/88/51/66
RGB 13/20/44

CMYK 1/6/9/0
RGB 250/237/226

▫ **CMYK** 3/20/14/0
RGB 241/208/203

■ **CMYK** 40/41/45/4
RGB 156/140/131

CMYK 1/6/9/0
RGB 250/237/226

▫ **CMYK** 6/12/16/0
RGB 236/221/208

■ **CMYK** 17/51/75/1
RGB 208/137/83

■ **CMYK** 93/72/45/37
RGB 27/59/82

■ **CMYK** 79/57/43/21
RGB 64/91/107

■ **CMYK** 22/53/76/4
RGB 192/128/80

CMYK 4/7/10/0
RGB 242/232/222

▫ **CMYK** 3/20/14/0
RGB 241/208/203

■ **CMYK** 65/33/0/0
RGB 90/147/206

■ **CMYK** 80/63/54/46
RGB 45/61/69

■ **CMYK** 100/84/31/17
RGB 26/61/109

▫ **CMYK** 4/7/10/0
RGB 242/232/222

■ **CMYK** 73/44/50/18
RGB 75/108/109

■ **CMYK** 79/55/63/49
RGB 43/65/62

▫ **CMYK** 4/7/10/0
RGB 242/232/222

■ **CMYK** 30/69/90/22
RGB 150/85/46

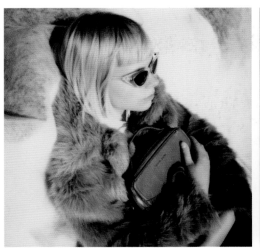

Sofie Sund

Sofie Sund

CMYK 66/53/69/45
RGB 68/74/60

CMYK 10/7/7/0
RGB 226/226/228

CMYK 47/26/15/0
RGB 139/168/191

CMYK 42/28/14/0
RGB 152/168/191

CMYK 58/63/36/13
RGB 113/95/119

CMYK 10/7/7/0
RGB 226/226/228

CMYK 2/4/7/0
RGB 246/240/231

CMYK 66/53/69/45
RGB 68/74/60

CMYK 13/25/51/0
RGB 221/188/137

Rose Jocham at Leif Shop

"겨울의 **한가운데서**
마침내 나는 알게 됐다.
내 속에 무적의 **여름**이
도사리고 있음을."
―알베르 카뮈Albert Camus

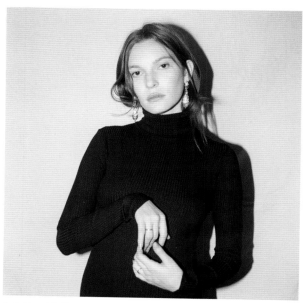

Sarita Jaccard for Kamperett / Photo: Maria del Río

■ CMYK 41/71/78/46
RGB 101/59/44

▨ CMYK 14/35/53/0
RGB 218/169/128

▨ CMYK 14/8/18/0
RGB 219/220/206

■ CMYK 72/39/70/23
RGB 72/108/84

■ CMYK 75/35/58/14
RGB 69/122/109

▨ CMYK 9/9/8/0
RGB 229/225/225

■ CMYK 59/31/62/8
RGB 111/140/112

■ CMYK 76/64/63/68
RGB 33/40/41

▨ CMYK 9/9/8/0
RGB 229/225/225

■ CMYK 28/53/75/9
RGB 173/120/78

▨ CMYK 10/12/26/0
RGB 228/215/190

■ CMYK 41/71/78/46
RGB 101/59/44

■ CMYK 35/37/63/4
RGB 168/148/108

▨ CMYK 14/8/18/0
RGB 219/220/206

■ CMYK 72/39/70/23
RGB 72/108/84

■ CMYK 69/47/56/24
RGB 80/100/95

■ CMYK 76/64/63/68
RGB 33/40/41

■ CMYK 36/65/75/27
RGB 133/86/63

▨ CMYK 10/12/26/0
RGB 228/215/190

■ CMYK 41/36/45/2
RGB 155/150/137

■ CMYK 78/46/65/34
RGB 52/87/78

▨ CMYK 5/4/5/0
RGB 240/238/235

■ CMYK 45/26/44/1
RGB 148/165/147

■ CMYK 75/35/58/14
RGB 69/122/109

■ CMYK 81/53/62/44
RGB 41/71/69

■ CMYK 28/53/75/9
RGB 173/120/78

▨ CMYK 9/9/8/0
RGB 229/225/225

W
I
N
T
E
R

NEUTRALS

겨울의 뉴트럴 컬러

날이 추워지면서 우리 몸은 겨울잠 준
비에 들어간다. 이 때문에 많은 이들
이 우울감을 호소하기도 한다. 여러모
로 겨울은 끝을 상징한다. 반면 겨울
은 평온과 성찰의 시기. 잠시 하던 일
을 멈추고, 주변을 아늑하게 꾸미고,
다가오는 새해를 계획하는 시간이기
도 하다. 겨울 뉴트럴 컬러는 견고하
고 미니멀한 느낌이 강하다. 앙상한
나뭇가지의 회색, 대지를 뒤덮은 눈
의 흰색, 밤하늘의 짙은 파랑과 검정
을 떠올려보라. 대기에 고요와 정적만
이 흐르는 그 순간 겨울의 뉴트럴 컬
러를 볼 수 있다.

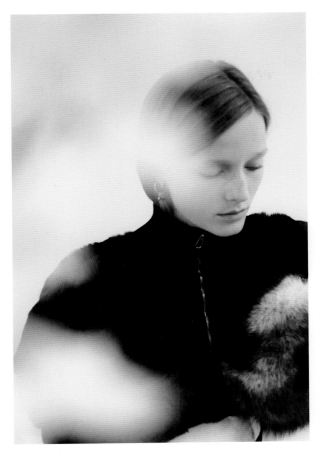

Sophia Aerts

CMYK 20/18/27/0
RGB 206/198/182

CMYK 35/47/64/10
RGB 159/126/97

CMYK 52/77/75/76
RGB 50/21/15

CMYK 52/77/75/76
RGB 50/21/15

CMYK 20/18/27/0
RGB 206/198/182

CMYK 9/6/8/0
RGB 230/230/228

CMYK 4/11/12/0
RGB 240/224/215

CMYK 47/52/79/30
RGB 113/94/62

CMYK 27/30/69/1
RGB 189/167/106

CMYK 15/7/25/0
RGB 216/220/195

CMYK 61/50/49/18
RGB 101/105/107

CMYK 15/11/21/0
RGB 216/213/198

CMYK 20/15/16/0
RGB 203/203/202

CMYK 30/49/99/10
RGB 171/125/45

CMYK 7/3/9/0
RGB 235/237/229

CMYK 43/37/43/3
RGB 151/147/138

CMYK 65/54/95/59
RGB 55/59/25

CMYK 15/7/25/0
RGB 216/220/195

CMYK 7/8/12/0
RGB 234/227/218

CMYK 42/40/74/12
RGB 144/130/85

CMYK 67/66/72/82
RGB 27/22/15

CMYK 30/49/99/10
RGB 171/125/45

CMYK 65/54/95/59
RGB 55/59/25

CMYK 6/7/16/0
RGB 239/230/212

CMYK 23/24/36/0
RGB 199/184/161

CMYK 4/11/12/0
RGB 240/224/215

CMYK 42/40/74/12
RGB 144/130/85

CMYK 43/37/43/3
RGB 151/147/138

CMYK 47/52/79/30
RGB 113/94/62

CMYK 42/40/74/12
RGB 144/130/85

CMYK 27/30/69/1
RGB 189/167/106

CMYK 23/24/36/0
RGB 199/184/161

CMYK 6/7/16/0
RGB 239/230/212

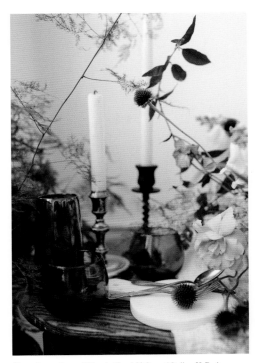

Photo: Peyton Curry / Florals: Vessel & Stem / Styling & Design: Sabrina Allison Design

I Am That Shop

Megan Galante

CMYK 100/93/30/19
RGB 36/49/103

CMYK 3/4/4/0
RGB 245/240/238

CMYK 19/46/84/2
RGB 203/143/69

CMYK 7/12/18/0
RGB 236/220/204

CMYK 3/4/4/0
RGB 245/240/238

CMYK 49/67/74/54
RGB 81/55/42

CMYK 19/46/84/2
RGB 203/143/69

CMYK 7/12/18/0
RGB 236/220/204

CMYK 96/87/21/8
RGB 46/63/125

CMYK 7/12/18/0
RGB 236/220/204

CMYK 19/46/84/2
RGB 203/143/69

CMYK 49/67/74/54
RGB 81/55/42

CMYK 96/87/21/8
RGB 46/63/125

CMYK 7/12/18/0
RGB 236/220/204

CMYK 30/53/94/12
RGB 168/117/50

CMYK 100/93/30/19
RGB 36/49/103

CMYK 30/53/94/12
RGB 168/117/50

CMYK 3/4/4/0
RGB 245/240/238

CMYK 14/30/54/0
RGB 219/178/128

CMYK 30/53/94/12
RGB 168/117/50

CMYK 100/93/30/19
RGB 36/49/103

CMYK 7/12/18/0
RGB 236/220/204

CMYK 3/4/4/0
RGB 245/240/238

CMYK 3/4/4/0
RGB 245/240/238

CMYK 7/12/18/0
RGB 236/220/204

CMYK 49/67/74/54
RGB 81/55/42

CMYK 30/53/94/12
RGB 168/117/50

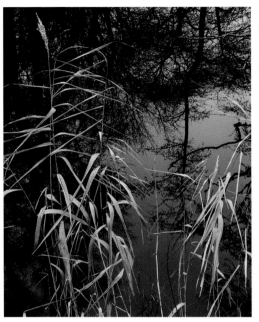

Janneke Luursema *Taylr Anne Castro*

CMYK 4/6/9/0
RGB 242/235/225

CMYK 22/34/50/0
RGB 200/165/132

CMYK 76/59/54/38
RGB 58/73/80

CMYK 10/19/26/0
RGB 227/203/184

CMYK 23/28/31/0
RGB 198/178/167

CMYK 4/6/9/0
RGB 242/235/225

Arela / Photo: Emma Sarpaniemi

겨울은 **평온**과 성찰의
계절이다.

Sandra Frey

CMYK 33/23/28/0
RGB 174/180/176

CMYK 37/66/80/31
RGB 128/81/54

CMYK 14/12/12/0
RGB 217/213/213

CMYK 18/61/67/3
RGB 201/120/91

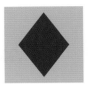

CMYK 21/21/39/0
RGB 203/190/159

CMYK 62/53/68/39
RGB 80/80/66

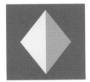

CMYK 32/55/71/13
RGB 161/113/83

CMYK 7/6/4/0
RGB 235/233/235

CMYK 35/19/23/0
RGB 167/186/188

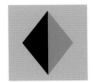

CMYK 32/21/14/0
RGB 173/185/199

CMYK 65/66/74/83
RGB 28/21/11

CMYK 27/43/65/3
RGB 183/143/103

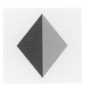

CMYK 8/7/6/0
RGB 230/228/229

CMYK 28/70/98/18
RGB 161/88/39

CMYK 40/17/20/0
RGB 155/185/193

CMYK 28/70/84/18
RGB 159/88/55

CMYK 61/31/33/1
RGB 108/148/158

CMYK 82/52/58/36
RGB 44/80/80

CMYK 8/6/6/0
RGB 231/230/230

CMYK 9/9/17/0
RGB 230/223/208

CMYK 37/77/94/47
RGB 105/52/25

CMYK 33/23/28/0
RGB 174/180/176

CMYK 47/44/58/13
RGB 133/122/104

CMYK 65/66/74/83
RGB 28/21/11

CMYK 62/53/68/39
RGB 80/81/67

CMYK 8/6/6/0
RGB 231/230/230

CMYK 35/19/23/0
RGB 167/186/188

CMYK 51/47/76/26
RGB 112/103/71

CMYK 12/11/14//0
RGB 222/217/211

CMYK 21/31/73/1
RGB 203/168/97

CMYK 7/13/18/0
RGB 235/218/202

CMYK 5/5/7/0
RGB 238/235/230

CMYK 42/51/76/22
RGB 132/105/70

CMYK 44/57/88/34
RGB 113/86/46

CMYK 5/5/7/0
RGB 238/235/230

CMYK 21/31/73/1
RGB 203/168/97

CMYK 13/24/34/0
RGB 220/190/165

CMYK 69/61/62/53
RGB 56/58/57

CMYK 51/47/76/26
RGB 112/103/71

CMYK 51/47/76/26
RGB 112/103/71

CMYK 10/8/7/0
RGB 225/225/227

CMYK 10/19/26/0
RGB 227/202/183

CMYK 69/61/62/53
RGB 56/58/57

CMYK 51/47/76/26
RGB 112/103/71

CMYK 11/9/8/0
RGB 223/223/225

CMYK 5/5/7/0
RGB 238/235/230

CMYK 5/5/7/0
RGB 238/235/230

CMYK 13/24/34/0
RGB 220/190/165

CMYK 42/51/76/22
RGB 132/105/70

CMYK 21/31/73/1
RGB 203/168/97

CMYK 51/47/76/26
RGB 112/103/71

CMYK 69/61/62/53
RGB 56/58/57

CMYK 13/24/34/0
RGB 220/190/165

CMYK 44/57/88/34
RGB 113/86/46

Carla Cascales Alimbau

Botanical Inks / Photo: Kasia Kiliszek

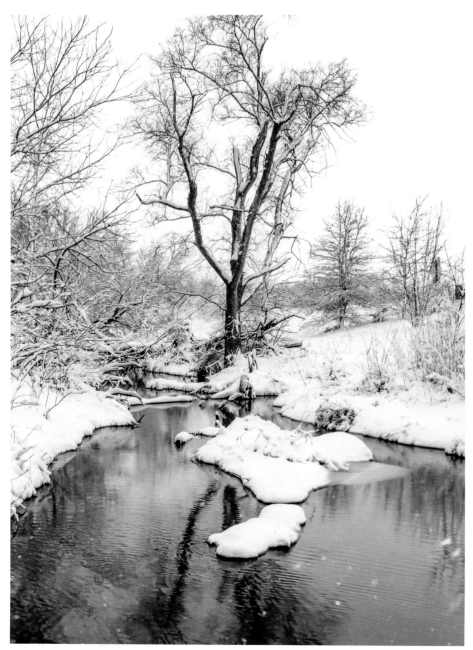

Jeffrey Hamilton

CMYK 9/6/8/0
RGB 230/230/228

CMYK 46/33/41/1
RGB 145/153/146

CMYK 52/53/67/29
RGB 107/94/77

CMYK 20/21/25/0
RGB 205/192/182

CMYK 41/27/37/0
RGB 157/167/157

CMYK 58/57/52/25
RGB 101/92/93

CMYK 31/43/61/5
RGB 175/140/107

CMYK 40/27/37/0
RGB 158/167/157

CMYK 9/6/8/0
RGB 230/230/228

CMYK 28/23/29/0
RGB 187/183/174

CMYK 59/59/69/49
RGB 73/65/54

CMYK 9/6/8/0
RGB 230/230/228

CMYK 9/6/8/0
RGB 230/230/228

CMYK 56/51/65/28
RGB 101/95/79

CMYK 41/27/37/0
RGB 157/167/157

CMYK 9/6/8/0
RGB 230/230/228

CMYK 20/21/25/0
RGB 205/192/182

CMYK 58/57/52/25
RGB 101/92/93

CMYK 40/27/37/0
RGB 158/167/157

CMYK 58/57/52/25
RGB 101/92/93

CMYK 9/6/8/0
RGB 230/230/228

CMYK 28/23/29/0
RGB 187/183/174

CMYK 57/44/57/16
RGB 111/115/103

CMYK 31/43/61/5
RGB 175/140/107

CMYK 56/51/65/28
RGB 101/95/79

CMYK 9/6/8/0
RGB 230/230/228

CMYK 46/33/41/1
RGB 145/153/146

CMYK 6/4/6/0
RGB 238/237/233

CMYK 38/24/24/0
RGB 162/175/182

CMYK 25/38/55/1
RGB 192/155/121

CMYK 16/7/5/0
RGB 210/223/232

CMYK 63/50/40/11
RGB 103/111/124

CMYK 7/15/16/0
RGB 234/215/205

CMYK 47/38/36/2
RGB 142/143/147

CMYK 6/4/6/0
RGB 238/237/233

CMYK 7/15/16/0
RGB 234/215/205

CMYK 6/4/6/0
RGB 238/237/233

CMYK 31/24/28/0
RGB 180/179/174

CMYK 63/50/40/11
RGB 103/111/124

CMYK 16/7/5/0
RGB 210/223/232

CMYK 6/4/6/0
RGB 238/237/233

CMYK 25/38/55/1
RGB 192/155/121

CMYK 25/38/55/1
RGB 192/155/121

CMYK 63/50/40/11
RGB 103/111/124

CMYK 6/4/6/0
RGB 238/237/233

CMYK 7/15/16/0
RGB 234/215/205

CMYK 47/38/36/2
RGB 142/143/147

CMYK 16/7/5/0
RGB 210/223/232

CMYK 38/24/24/0
RGB 162/175/182

CMYK 6/4/6/0
RGB 238/237/233

CMYK 7/15/16/0
RGB 234/215/205

CMYK 70/58/56/37
RGB 69/76/78

CMYK 24/17/6/0
RGB 192/199/218

CMYK 6/4/6/0
RGB 238/237/233

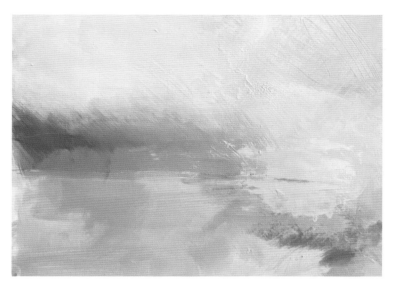

Bryony Gibbs

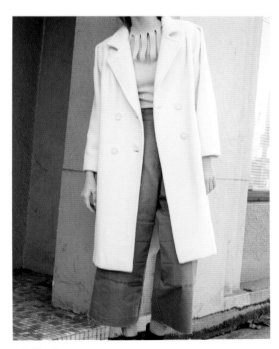

I Am That Shop

Mukuko Studio

CMYK 7/11/12/0
RGB 234/222/215

CMYK 45/41/46/6
RGB 143/136/128

CMYK 18/11/11/0
RGB 208/212/215

CMYK 6/4/2/0
RGB 237/238/241

CMYK 7/5/6/0
RGB 233/233/232

CMYK 26/24/24/0
RGB 190/183/181

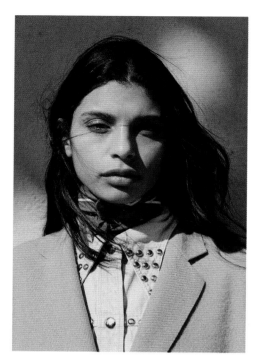

Lilly Reilly (Scout) for Freda Salvador / Photo: María del Río

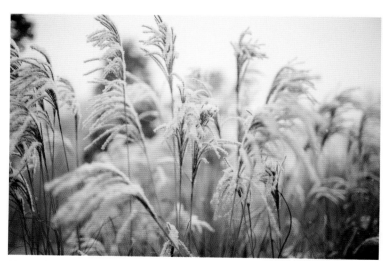

Nani Williams

CMYK 27/20/24/0
RGB 188/190/185

CMYK 7/5/8/0
RGB 234/233/228

CMYK 24/53/72/6
RGB 185/125/85

CMYK 18/8/12/0
RGB 208/217/216

CMYK 7/5/8/0
RGB 234/233/228

CMYK 50/37/42/4
RGB 135/141/137

CMYK 15/24/40/0
RGB 217/190/156

CMYK 18/8/12/0
RGB 208/217/216

CMYK 41/48/61/13
RGB 145/120/98

CMYK 16/13/16/0
RGB 213/211/205

CMYK 50/37/42/4
RGB 135/141/137

CMYK 64/54/65/39
RGB 76/80/69

CMYK 58/49/54/19
RGB 107/107/101

CMYK 7/5/8/0
RGB 234/233/228

CMYK 24/53/72/6
RGB 185/125/85

CMYK 58/49/54/19
RGB 107/107/101

CMYK 7/5/8/0
RGB 234/233/228

CMYK 24/53/72/6
RGB 185/125/85

CMYK 18/8/12/0
RGB 208/217/216

CMYK 7/5/8/0
RGB 234/233/228

CMYK 18/8/12/0
RGB 208/217/216

CMYK 15/24/40/0
RGB 217/190/156

CMYK 64/54/65/39
RGB 76/80/69

CMYK 64/54/65/39
RGB 76/80/69

CMYK 15/24/40/0
RGB 217/190/156

CMYK 7/5/8/0
RGB 234/233/228

CMYK 41/48/61/13
RGB 145/120/98

CMYK 12/15/15/0
RGB 222/210/206

CMYK 72/44/42/11
RGB 80/116/126

CMYK 92/63/41/24
RGB 25/80/103

CMYK 13/3/2/0
RGB 219/234/242

CMYK 17/26/30/0
RGB 211/185/170

CMYK 61/66/68/68
RGB 51/40/36

CMYK 93/81/52/66
RGB 11/24/45

CMYK 5/6/6/0
RGB 239/234/230

CMYK 17/4/7/0
RGB 209/227/230

CMYK 26/14/13/0
RGB 188/201/209

CMYK 34/48/67/10
RGB 162/125/92

CMYK 93/81/52/66
RGB 11/24/45

CMYK 5/6/6/0
RGB 239/234/230

CMYK 72/44/42/11
RGB 80/116/126

CMYK 31/22/27/0
RGB 179/182/178

CMYK 7/3/6/0
RGB 234/236/234

CMYK 81/51/38/13
RGB 60/105/125

CMYK 27/38/56/1
RGB 187/154/120

CMYK 76/68/64/82
RGB 15/17/19

CMYK 93/81/52/66
RGB 11/24/45

CMYK 18/9/14/0
RGB 207/216/213

CMYK 92/63/41/24
RGB 25/80/103

CMYK 7/3/6/0
RGB 234/236/234

CMYK 17/26/30/0
RGB 211/185/170

CMYK 61/66/68/68
RGB 51/40/36

CMYK 34/18/16/0
RGB 168/187/199

CMYK 94/65/40/24
RGB 21/77/103

Rose Eads Design

Métaformose

W
I

N

T

E

R

BOLDS

겨울의 볼드 컬러

겨울은 가장 극적인 계절이다. 밝고 강렬한 겨울의 색은 팔레트에 극적 효과를 더한다. 진한 빨강deep red, 짙은 청록rich teals, 마제스틱 퍼플majestic purple, 프로즌 블루frozen blue처럼 겨울의 볼드 컬러는 매우 강력하고 대담하다. 이처럼 포화도(채도)가 높은 선명한 색들이 많다 보니 겨울을 가리켜 쥬얼톤Jewel tones(보석에서 유래한 컬러 톤)의 계절이라 부르기도 한다. 쥬얼톤은 단번에 시선을 사로잡는, 에너지가 풍부한 색이라 겨울의 강인함을 모방해 강한 인상을 남길 수 있다.

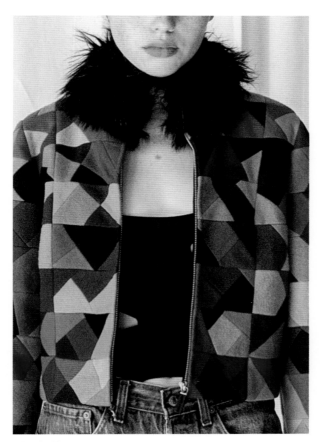

I Am That Shop

CMYK 13/77/96/2
RGB 211/91/43

CMYK 42/29/100/5
RGB 155/153/54

CMYK 13/48/64/0
RGB 218/146/103

CMYK 6/19/28/0
RGB 237/205/180

CMYK 69/56/66/51
RGB 57/63/56

CMYK 39/70/72/37
RGB 115/68/56

Aliya Wanek

Studio RENS in collaboration with Tarkett (DESSO)

■ **CMYK** 42/87/45/22
RGB 130/56/86

■ **CMYK** 67/14/33/0
RGB 80/170/173

■ **CMYK** 69/62/61/52
RGB 58/58/58

■ **CMYK** 11/45/3/0
RGB 218/155/191

■ **CMYK** 67/14/33/0
RGB 80/170/173

■ **CMYK** 67/84/42/35
RGB 82/49/80

■ **CMYK** 67/59/28/6
RGB 102/105/138

■ **CMYK** 69/62/61/52
RGB 58/58/58

■ **CMYK** 67/14/33/0
RGB 80/170/173

■ **CMYK** 16/13/14/0
RGB 211/210/208

■ **CMYK** 76/39/41/8
RGB 69/124/133

■ **CMYK** 51/82/41/23
RGB 117/62/93

■ **CMYK** 33/82/39/7
RGB 166/76/109

■ **CMYK** 62/83/47/44
RGB 79/44/68

■ **CMYK** 67/14/33/0
RGB 80/170/173

■ **CMYK** 69/62/61/52
RGB 58/58/58

■ **CMYK** 33/82/39/7
RGB 166/76/109

■ **CMYK** 67/14/33/0
RGB 80/170/173

■ **CMYK** 16/13/14/0
RGB 211/210/208

■ **CMYK** 76/39/41/8
RGB 69/124/133

■ **CMYK** 67/14/33/0
RGB 80/170/173

■ **CMYK** 16/13/14/0
RGB 211/210/208

■ **CMYK** 42/87/45/22
RGB 130/56/86

■ **CMYK** 62/83/47/44
RGB 79/44/68

■ **CMYK** 16/13/14/0
RGB 211/210/208

■ **CMYK** 11/45/3/0
RGB 218/155/191

■ **CMYK** 67/14/33/0
RGB 80/170/173

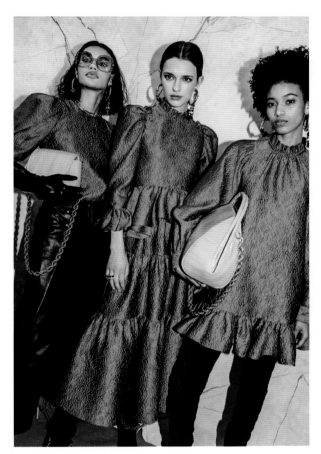

Nina Westervelt / Ulla Johnson FW20

CMYK 77/69/62/77
RGB 21/24/28

CMYK 64/0/31/0
RGB 77/194/189

CMYK 7/19/11/0
RGB 232/206/207

CMYK 93/65/43/28
RGB 23/74/96

CMYK 87/42/52/19
RGB 28/106/108

CMYK 2/14/68/0
RGB 251/215/110

CMYK 89/77/23/7
RGB 57/77/131

CMYK 0/55/96/0
RGB 246/140/37

CMYK 6/5/6/0
RGB 236/235/233

CMYK 37/96/71/53
RGB 95/17/35

CMYK 52/13/26/0
RGB 123/182/186

CMYK 95/89/47/59
RGB 17/22/52

CMYK 95/89/47/59
RGB 17/22/52

CMYK 0/64/100/0
RGB 244/122/32

CMYK 6/5/6/0
RGB 236/235/233

CMYK 11/31/79/0
RGB 226/176/83

CMYK 92/84/48/57
RGB 23/30/55

CMYK 94/67/5/0
RGB 10/95/165

CMYK 37/96/71/53
RGB 95/17/35

CMYK 52/13/26/0
RGB 123/182/186

CMYK 6/5/6/0
RGB 236/235/233

CMYK 52/13/26/0
RGB 123/182/186

CMYK 5/16/30/0
RGB 240/213/179

CMYK 37/96/71/53
RGB 95/17/35

CMYK 6/5/6/0
RGB 236/235/233

CMYK 8/66/92/0
RGB 226/117/49

CMYK 37/96/71/53
RGB 95/17/35

CMYK 5/16/30/0
RGB 240/213/179

CMYK 52/13/26/0
RGB 123/182/186

CMYK 6/5/6/0
RGB 236/235/233

CMYK 11/31/79/0
RGB 226/176/83

CMYK 95/89/47/59
RGB 17/22/52

CMYK 96/70/6/0
RGB 7/91/162

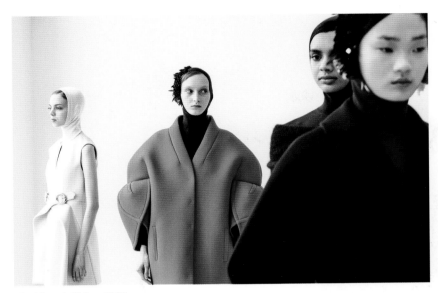

Nina Westervelt / Delpozo FW17

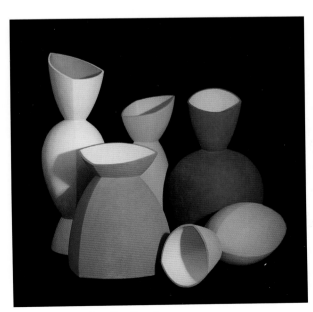

Elisabeth von Krogh / Photo: Bjorn Harstad

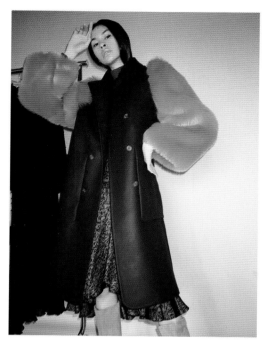

Rodebjer Coat by Bona Drag / Photo: Heather Wojner

"그것 말고는 다른 방법이 없었기에 나는 **컬러**와 **형태**로 소통하는 방법을 알아냈다."
—조지아 오키프_{Georgia O'Keeffe}

Alice Allum Design

CMYK 6/65/87/0
RGB 231/119/58

CMYK 1/18/2/0
RGB 249/216/226

CMYK 70/45/65/28
RGB 75/99/85

CMYK 2/18/26/0
RGB 247/212/186

CMYK 12/9/10/0
RGB 220/220/220

CMYK 75/68/65/82
RGB 17/18/19

CMYK 76/35/50/10
RGB 65/125/122

CMYK 12/9/10/0
RGB 220/220/220

CMYK 7/67/73/0
RGB 227/115/81

CMYK 2/18/26/0
RGB 247/212/186

CMYK 1/62/82/0
RGB 241/127/66

CMYK 16/60/77/2
RGB 206/122/76

CMYK 2/18/3/0
RGB 244/214/225

CMYK 4/63/87/0
RGB 234/123/57

CMYK 76/35/50/10
RGB 65/125/122

CMYK 70/45/65/28
RGB 75/99/85

CMYK 0/15/0/0
RGB 252/223/235

CMYK 2/18/26/0
RGB 247/212/186

CMYK 6/65/87/0
RGB 231/119/58

CMYK 2/18/3/0
RGB 244/214/225

CMYK 75/68/65/82
RGB 17/18/19

CMYK 12/9/10/0
RGB 220/220/220

CMYK 6/65/87/0
RGB 231/119/58

CMYK 6/65/87/0
RGB 231/119/58

CMYK 0/15/0/0
RGB 252/223/235

CMYK 75/68/65/82
RGB 17/18/19

CMYK 2/18/26/0
RGB 247/212/186

Karolina Pawelczyk

■ CMYK 15/95/84/4
RGB 200/49/56

■ CMYK 54/28/100/7
RGB 128/146/57

■ CMYK 69/67/61/64
RGB 46/42/45

CMYK 0/29/8/0
RGB 249/195/203

CMYK 39/6/0/0
RGB 146/205/240

CMYK 5/77/6/0
RGB 228/96/155

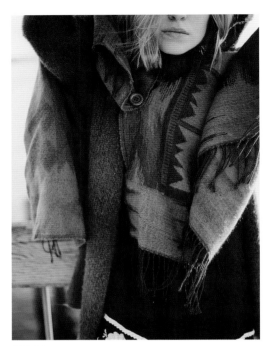

Eli Defaria

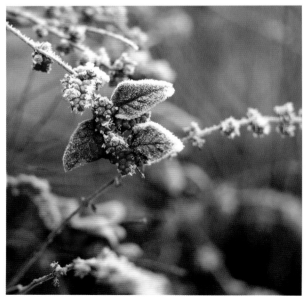

Freestocks

CMYK 31/98/20/1
RGB 177/38/121

CMYK 8/7/10/0
RGB 231/228/223

CMYK 29/35/46/1
RGB 184/160/137

CMYK 78/74/48/45
RGB 53/52/70

CMYK 78/70/45/34
RGB 61/65/85

CMYK 12/85/81/2
RGB 210/76/62

CMYK 43/9/32/0
RGB 149/194/180

CMYK 73/64/41/22
RGB 78/83/104

CMYK 31/98/20/1
RGB 177/38/121

CMYK 27/77/62/13
RGB 167/82/83

CMYK 43/9/32/0
RGB 149/194/180

CMYK 8/7/10/0
RGB 231/228/223

CMYK 31/98/20/1
RGB 177/38/121

CMYK 12/85/81/2
RGB 210/76/62

CMYK 28/31/0/0
RGB 182/172/213

CMYK 31/98/20/1
RGB 177/38/121

CMYK 49/74/61/49
RGB 88/52/56

CMYK 3/3/9/0
RGB 245/241/230

CMYK 12/85/81/2
RGB 210/76/62

CMYK 78/70/45/34
RGB 61/65/85

CMYK 43/9/32/0
RGB 149/194/180

CMYK 29/35/46/1
RGB 184/160/137

CMYK 8/7/10/0
RGB 231/228/223

CMYK 43/9/32/0
RGB 149/194/180

CMYK 8/7/10/0
RGB 231/228/223

CMYK 31/98/20/1
RGB 177/38/121

CMYK 78/74/48/45
RGB 53/52/70

겨울은 가장 **극적인** 계절이다.

Ana de Cova. Somewhere, 2019. Courtesy of the artist

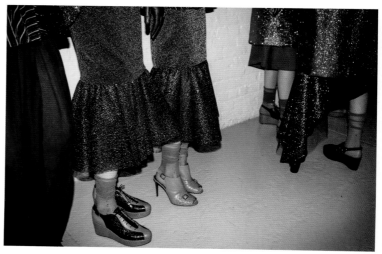

Nina Westervelt / Rodarte FW14

■ **CMYK** 73/10/50/0
RGB 59/170/150

■ **CMYK** 9/9/15/0
RGB 231/223/211

■ **CMYK** 36/24/71/1
RGB 171/170/106

■ **CMYK** 67/71/63/83
RGB 25/12/17

■ **CMYK** 44/98/0/0
RGB 155/41/144

■ **CMYK** 77/13/24/0
RGB 0/167/188

■ **CMYK** 46/80/41/18
RGB 131/71/99

■ **CMYK** 67/71/63/83
RGB 25/12/17

■ **CMYK** 9/9/15/0
RGB 231/223/211

■ **CMYK** 26/26/24/0
RGB 190/180/180

■ **CMYK** 43/69/81/49
RGB 93/58/39

■ **CMYK** 65/9/0/0
RGB 57/181/232

■ **CMYK** 27/35/69/2
RGB 188/158/101

■ **CMYK** 85/30/66/13
RGB 28/124/104

■ **CMYK** 67/71/63/83
RGB 25/12/17

■ **CMYK** 65/9/0/0
RGB 57/181/232

■ **CMYK** 9/9/15/0
RGB 231/223/211

■ **CMYK** 46/80/41/18
RGB 131/71/99

■ **CMYK** 33/85/0/0
RGB 175/73/155

■ **CMYK** 27/35/69/2
RGB 188/158/101

■ **CMYK** 43/69/81/49
RGB 93/58/39

■ **CMYK** 9/9/15/0
RGB 231/223/211

■ **CMYK** 85/30/66/13
RGB 28/124/104

■ **CMYK** 77/13/24/0
RGB 0/167/188

■ **CMYK** 85/30/66/13
RGB 28/124/104

■ **CMYK** 26/26/24/0
RGB 190/180/180

■ **CMYK** 9/9/15/0
RGB 231/223/211

Marie Bernard

■ CMYK 10/79/1/0
RGB 217/92/160

■ CMYK 73/67/63/71
RGB 35/35/37

■ CMYK 7/5/15/0
RGB 235/232/214

■ CMYK 7/5/15/0
RGB 235/232/214

■ CMYK 10/79/1/0
RGB 217/92/160

■ CMYK 20/48/79/3
RGB 199/138/77

■ CMYK 20/48/79/3
RGB 199/138/77

■ CMYK 73/67/63/71
RGB 35/35/37

■ CMYK 10/79/1/0
RGB 217/92/160

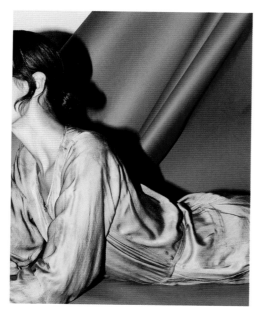

Frances May / Photo: Anna Greer

Frances May / Photo: Anna Greer

CMYK 28/71/81/19
RGB 158/85/58

CMYK 25/0/11/0
RGB 190/228/228

CMYK 9/16/0/0
RGB 226/213/233

CMYK 85/41/58/22
RGB 35/103/99

CMYK 4/5/9/0
RGB 242/237/227

CMYK 67/40/0/0
RGB 89/137/199

CMYK 3/36/74/0
RGB 241/172/90

CMYK 32/77/69/25
RGB 143/71/67

CMYK 10/0/11/0
RGB 227/242/229

CMYK 74/64/60/60
RGB 42/47/50

CMYK 83/27/54/6
RGB 30/136/126

CMYK 9/16/0/0
RGB 226/213/233

CMYK 82/45/52/22
RGB 50/100/102

CMYK 36/1/17/0
RGB 160/213/212

CMYK 16/58/68/2
RGB 206/125/92

CMYK 4/5/9/0
RGB 242/237/227

CMYK 28/71/81/19
RGB 158/85/58

CMYK 36/1/17/0
RGB 160/213/212

CMYK 85/41/58/22
RGB 35/103/99

CMYK 85/41/58/22
RGB 35/103/99

CMYK 25/0/11/0
RGB 190/228/228

CMYK 74/64/60/60
RGB 42/47/50

CMYK 67/40/0/0
RGB 89/137/199

CMYK 9/16/0/0
RGB 226/213/233

CMYK 82/45/52/22
RGB 50/100/102

CMYK 28/78/68/16
RGB 162/78/73

CMYK 43/76/68/49
RGB 93/50/49

CMYK 64/37/36/4
RGB 101/135/146

CMYK 34/0/7/0
RGB 164/220/234

CMYK 4/17/3/0
RGB 240/214/225

CMYK 74/65/53/43
RGB 59/63/72

CMYK 74/17/39/0
RGB 57/162/161

CMYK 8/7/5/0
RGB 231/230/232

CMYK 13/25/43/0
RGB 222/190/150

CMYK 70/47/45/16
RGB 85/108/115

CMYK 9/0/38/0
RGB 234/239/177

CMYK 53/78/60/62
RGB 68/35/43

CMYK 4/9/11/0
RGB 240/228/219

CMYK 34/69/30/2
RGB 170/102/131

CMYK 91/58/48/30
RGB 23/78/93

CMYK 4/17/3/0
RGB 240/214/225

CMYK 34/0/7/0
RGB 164/220/234

CMYK 34/0/7/0
RGB 164/220/234

CMYK 8/7/5/0
RGB 231/230/232

CMYK 70/47/45/16
RGB 85/108/115

CMYK 53/78/60/62
RGB 68/35/43

CMYK 82/32/34/3
RGB 32/136/153

CMYK 13/25/43/0
RGB 222/190/150

CMYK 9/0/38/0
RGB 234/239/177

CMYK 79/74/53/58
RGB 41/40/54

CMYK 4/17/3/0
RGB 240/214/225

CMYK 79/74/53/58
RGB 41/40/54

CMYK 19/20/24/0
RGB 207/195/185

CMYK 83/38/29/2
RGB 37/129/157

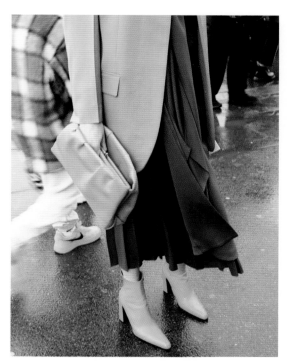

Anna Ovtchinnikova

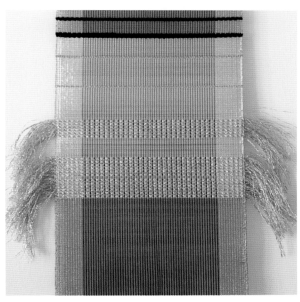

Justine Ashbee

CLASSICS

봄의 클래식 컬러

아, 봄. 봄은 산뜻한 출발, 새로운 시
작, 부활을 상징한다. 또다시 낮이 길
어지고 화창한 날씨가 이어지는 계절
이다. 꽃이 피기 시작하고, 풀과 나무
가 되살아나고, 곳곳이 초록으로 물
들면서 자연도 활기를 되찾는다. 봄은
희망, 행복, 낙관으로 가득하다. 기분
을 좋게 하고, 창의력을 발휘하며 일
하기에도 좋은 때다. 이 계절이 가져
오는 긍정적인 에너지와 만나 봄의 컬
러는 은은하고 밝다. 초록과 함께 파
스텔색, 무지개색, 터퀴즈, 노랑, 분홍
같은 색상을 자주 관찰할 수 있다.

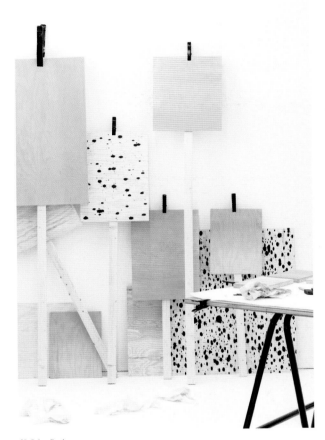

& Other Stories

CMYK 21/0/16/0
RGB 199/231/219

CMYK 3/1/24/0
RGB 247/243/203

CMYK 0/7/2/0
RGB 254/238/239

CMYK 29/0/9/0
RGB 178/225/230

CMYK 3/1/24/0
RGB 247/243/203

CMYK 5/20/34/0
RGB 240/205/168

CMYK 0/21/2/0
RGB 250/211/223

CMYK 20/36/0/0
RGB 200/168/208

CMYK 1/3/11/0
RGB 252/243/226

CMYK 0/35/53/0
RGB 250/179/126

CMYK 7/18/0/0
RGB 230/210/230

CMYK 42/0/59/0
RGB 154/207/140

CMYK 1/3/11/0
RGB 252/243/226

CMYK 7/18/0/0
RGB 234/210/247

CMYK 0/35/53/0
RGB 250/179/126

CMYK 42/0/59/0
RGB 154/207/140

CMYK 0/35/53/0
RGB 250/179/126

CMYK 1/3/11/0
RGB 252/243/226

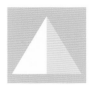

CMYK 13/32/5/0
RGB 217/178/202

CMYK 1/3/11/0
RGB 252/243/226

CMYK 2/26/4/0
RGB 243/199/213

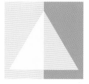

CMYK 7/18/0/0
RGB 230/210/230

CMYK 1/3/11/0
RGB 252/243/226

CMYK 0/21/2/0
RGB 249/210/223

CMYK 42/0/59/0
RGB 154/207/140

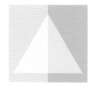

CMYK 0/21/2/0
RGB 250/211/223

CMYK 1/3/11/0
RGB 252/243/226

CMYK 0/35/53/0
RGB 250/179/126

CMYK 7/18/0/0
RGB 230/210/230

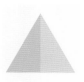

CMYK 7/5/6/0
RGB 233/233/233

CMYK 13/32/5/0
RGB 217/178/202

CMYK 1/3/11/0
RGB 252/243/226

CMYK 10/16/36/0
RGB 229/208/169

Beklina / Skirt: Julia Heuer

Mimi Ceramics

Nina Westervelt / Carolina Herrera SS20

CMYK 21/22/59/0
RGB 205/187/127

CMYK 20/4/34/0
RGB 207/220/180

CMYK 14/7/2/0
RGB 214/223/236

CMYK 42/20/3/0
RGB 145/180/217

CMYK 57/4/43/0
RGB 109/190/165

CMYK 3/20/18/0
RGB 243/208/196

CMYK 5/6/28/0
RGB 242/231/190

CMYK 21/22/59/0
RGB 205/187/127

CMYK 20/9/1/0
RGB 199/215/235

CMYK 25/11/4/0
RGB 188/208/226

CMYK 58/14/46/0
RGB 113/174/153

CMYK 5/6/28/0
RGB 242/231/190

CMYK 3/2/2/0
RGB 243/243/245

CMYK 20/5/35/0
RGB 207/218/178

CMYK 43/19/0/0
RGB 140/181/224

CMYK 3/2/2/0
RGB 243/243/245

CMYK 29/6/47/0
RGB 185/208/156

CMYK 42/20/3/0
RGB 145/180/217

CMYK 14/7/2/0
RGB 214/223/236

CMYK 20/5/35/0
RGB 207/218/178

CMYK 21/22/59/0
RGB 205/187/127

CMYK 5/6/28/0
RGB 242/231/190

CMYK 6/34/38/0
RGB 235/178/151

CMYK 58/4/44/0
RGB 107/189/163

CMYK 20/4/34/0
RGB 207/220/180

CMYK 25/11/4/0
RGB 188/208/226

CMYK 5/6/28/0
RGB 242/231/190

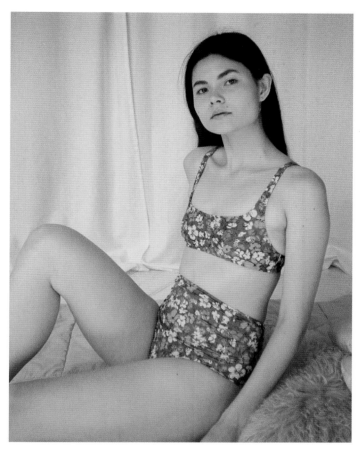

I Am That Shop

CMYK 7/3/47/0
RGB 239/232/157

CMYK 3/15/13/0
RGB 243/218/209

CMYK 50/27/13/0
RGB 131/164/193

CMYK 1/51/1/0
RGB 242/150/188

CMYK 30/46/1/0
RGB 179/145/192

CMYK 7/3/47/0
RGB 239/232/157

CMYK 17/4/49/0
RGB 214/220/153

CMYK 4/3/54/0
RGB 247/233/143

CMYK 0/18/13/0
RGB 252/215/207

CMYK 21/20/5/0
RGB 199/195/215

CMYK 9/15/4/0
RGB 226/213/224

CMYK 3/3/6/0
RGB 244/240/234

CMYK 22/5/15/0
RGB 198/218/214

CMYK 15/22/13/0
RGB 213/195/201

CMYK 3/3/6/0
RGB 244/240/234

CMYK 3/3/6/0
RGB 244/240/234

CMYK 9/15/4/0
RGB 226/213/224

CMYK 12/7/2/0
RGB 220/226/237

CMYK 17/4/49/0
RGB 214/220/153

CMYK 3/3/6/0
RGB 244/240/234

CMYK 4/14/1/0
RGB 239/220/231

CMYK 0/18/13/0
RGB 252/215/207

CMYK 3/3/6/0
RGB 244/240/234

CMYK 17/4/49/0
RGB 214/220/153

CMYK 21/20/5/0
RGB 199/195/215

CMYK 12/7/2/0
RGB 220/226/237

CMYK 9/15/4/0
RGB 226/213/224

CMYK 3/3/6/0
RGB 244/240/234

CMYK 4/14/1/0
RGB 239/220/231

CMYK 3/3/6/0
RGB 244/240/234

CMYK 4/3/54/0
RGB 248/234/144

CMYK 22/5/15/0
RGB 198/218/214

CMYK 21/20/5/0
RGB 199/195/215

Dulux Colour

Marioly Vazquez

233

Olivia Thébaut

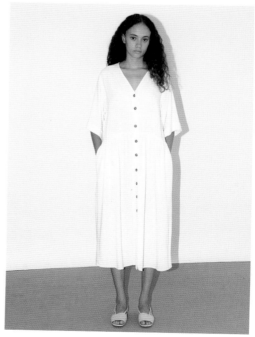

Diarte / Photo: Javier Morán

CMYK 27/36/0/0
RGB 184/163/206

CMYK 7/1/20/0
RGB 238/239/210

CMYK 20/3/22/0
RGB 203/223/203

CMYK 22/21/55/0
RGB 203/189/134

CMYK 1/18/8/0
RGB 247/215/215

CMYK 16/22/0/0
RGB 209/195/224

CMYK 13/7/49/0
RGB 226/220/151

CMYK 45/25/39/1
RGB 147/166/155

CMYK 1/4/20/0
RGB 252/239/208

CMYK 11/4/8/0
RGB 224/232/230

CMYK 23/31/0/0
RGB 192/173/212

CMYK 4/1/11/0
RGB 244/245/228

CMYK 1/4/20/0
RGB 252/239/208

CMYK 20/2/22/0
RGB 205/225/204

CMYK 32/18/58/0
RGB 180/186/131

CMYK 38/21/35/0
RGB 163/178/166

CMYK 7/2/31/0
RGB 238/235/189

CMYK 20/3/22/0
RGB 203/223/203

CMYK 1/7/8/0
RGB 248/235/228

CMYK 2/11/11/0
RGB 247/227/218

CMYK 1/32/42/0
RGB 246/184/146

CMYK 12/17/0/0
RGB 219/208/231

CMYK 27/36/0/0
RGB 184/163/206

CMYK 7/1/20/0
RGB 238/239/210

CMYK 20/3/22/0
RGB 203/223/203

CMYK 1/22/35/0
RGB 248/203/165

CMYK 21/31/26/0
RGB 201/173/171

Erol Ahmed

CMYK 1/11/10/0
RGB 251/228/219

CMYK 23/2/9/0
RGB 194/224/227

CMYK 32/5/6/0
RGB 168/212/228

CMYK 32/5/6/0
RGB 168/212/228

CMYK 1/11/10/0
RGB 251/228/219

CMYK 5/2/2/0
RGB 239/243/244

Marioly Vazquez

"봄은 존재하는
모든 것에 새로운
아름다움을 더한다."
—제시카 해럴슨
Jessica Harrelson

María del Río

CMYK 5/9/0/0
RGB 237/229/242

CMYK 18/25/0/0
RGB 205/189/221

CMYK 22/13/0/0
RGB 194/208/235

CMYK 2/15/0/0
RGB 243/220/235

CMYK 3/2/2/0
RGB 243/243/245

CMYK 14/9/44/0
RGB 221/215/160

CMYK 2/15/0/0
RGB 243/220/235

CMYK 3/2/2/0
RGB 243/243/245

CMYK 13/27/9/0
RGB 217/188/203

CMYK 3/2/2/0
RGB 243/243/245

CMYK 14/9/44/0
RGB 221/215/160

CMYK 2/15/0/0
RGB 243/220/235

CMYK 18/25/0/0
RGB 205/189/221

CMYK 3/2/2/0
RGB 243/243/245

CMYK 2/15/0/0
RGB 243/220/235

CMYK 18/25/0/0
RGB 205/189/221

CMYK 5/9/0/0
RGB 237/229/242

CMYK 22/13/0/0
RGB 194/208/235

CMYK 3/2/2/0
RGB 243/243/245

CMYK 2/15/0/0
RGB 243/220/235

CMYK 16/40/38/0
RGB 212/161/147

CMYK 3/2/2/0
RGB 243/243/245

CMYK 18/25/0/0
RGB 205/189/221

CMYK 3/2/2/0
RGB 243/243/245

CMYK 22/13/0/0
RGB 194/208/235

CMYK 14/9/44/0
RGB 221/215/160

CMYK 13/27/9/0
RGB 217/188/203

CMYK 0/16/3/0
RGB 252/220/227

CMYK 9/38/32/0
RGB 227/168/156

CMYK 25/17/33/0
RGB 193/195/173

CMYK 0/6/7/0
RGB 255/239/230

CMYK 7/4/42/0
RGB 239/230/166

CMYK 6/30/51/0
RGB 237/183/133

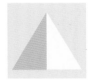

CMYK 7/4/42/0
RGB 239/230/166

CMYK 25/17/33/0
RGB 193/195/173

CMYK 0/6/7/0
RGB 255/239/230

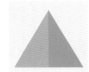

CMYK 0/16/3/0
RGB 252/220/227

CMYK 35/19/27/0
RGB 169/185/181

CMYK 19/43/49/0
RGB 206/152/127

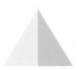

CMYK 0/6/7/0
RGB 255/239/230

CMYK 0/20/4/0
RGB 251/212/220

CMYK 0/34/50/0
RGB 250/180/132

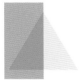

CMYK 35/19/27/0
RGB 169/185/181

CMYK 19/43/49/0
RGB 206/152/127

CMYK 0/4/4/0
RGB 254/244/239

CMYK 0/20/4/0
RGB 251/212/220

CMYK 0/20/4/0
RGB 251/212/220

CMYK 0/34/50/0
RGB 250/180/132

CMYK 0/4/4/0
RGB 254/244/239

CMYK 7/4/42/0
RGB 239/230/166

CMYK 7/4/42/0
RGB 239/230/166

CMYK 0/4/4/0
RGB 254/244/239

CMYK 25/17/33/0
RGB 193/195/173

CMYK 19/43/49/0
RGB 206/152/127

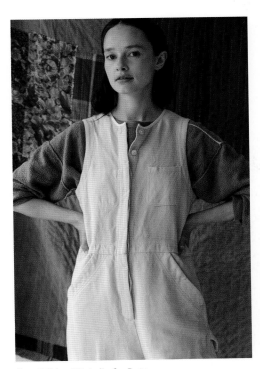

Caron Callahan / Photo: Josefina Santos

Marioly Vazquez

Leah Bartholomew

CMYK 9/20/2/0
RGB 228/204/222

CMYK 2/6/8/0
RGB 247/236/228

CMYK 12/2/32/0
RGB 225/231/186

CMYK 27/4/28/0
RGB 188/216/193

CMYK 3/2/3/0
RGB 244/244/241

CMYK 18/10/1/0
RGB 205/215/234

CMYK 3/2/3/0
RGB 244/244/241

CMYK 27/4/28/0
RGB 188/216/193

CMYK 18/10/1/0
RGB 205/215/234

CMYK 2/6/8/0
RGB 247/236/228

CMYK 9/32/2/0
RGB 225/182/208

CMYK 4/27/8/0
RGB 238/194/205

CMYK 3/2/3/0
RGB 244/244/241

CMYK 18/11/65/0
RGB 214/206/120

CMYK 27/4/28/0
RGB 188/216/193

CMYK 3/2/3/0
RGB 244/244/241

CMYK 22/20/62/0
RGB 204/190/122

CMYK 2/6/8/0
RGB 247/236/228

CMYK 37/30/65/2
RGB 167/160/111

CMYK 9/20/2/0
RGB 228/204/222

CMYK 2/6/8/0
RGB 247/236/228

CMYK 15/11/13/0
RGB 215/216/213

CMYK 12/2/32/0
RGB 225/231/186

CMYK 3/2/3/0
RGB 244/244/241

CMYK 27/4/28/0
RGB 188/216/193

CMYK 4/27/8/0
RGB 238/194/205

CMYK 9/32/2/0
RGB 225/182/208

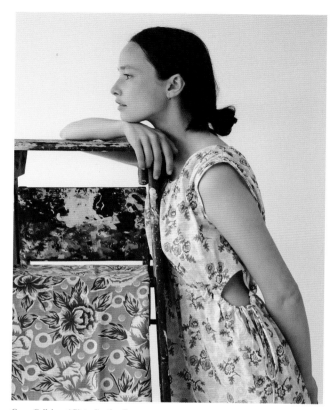

Caron Callahan / Photo: Josefina Santos

CMYK 21/48/29/0
RGB 201/145/154

CMYK 2/12/2/0
RGB 245/225/232

CMYK 18/12/7/0
RGB 205/211/220

CMYK 2/12/2/0
RGB 245/225/232

CMYK 5/57/49/0
RGB 232/134/118

CMYK 21/48/29/0
RGB 201/145/154

CMYK 5/57/49/0
RGB 232/134/118

CMYK 37/26/1/0
RGB 158/174/214

CMYK 2/12/2/0
RGB 245/225/232

CMYK 2/12/2/0
RGB 245/225/232

S
P
R
I
N
G

NEUTRALS

봄의 뉴트럴 컬러

'소박하다, 부드럽다, 햇살에 닿은 듯
하다.' 봄의 뉴트럴 컬러를 상상하면
마음속에 떠오르는 표현들이다. 봄의
뉴트럴 컬러는 따뜻한 색조인 경우가
많고, 좀 더 차가운 색조라 해도 바탕
에는 약간의 옐로빛을 간직하고 있다.
봄의 뉴트럴 팔레트에는 아이보리, 크
림cream, 라이트 올리브light olive, 헤
이즐넛hazelnut, 모래색, 피치peach 같
은 색을 넣어 조합한다. 공기같이 가
볍고 자연스러운 느낌이 나는 컬러 팔
레트를 만들고 싶다면, 여기에 더 짙
은 뉴트럴 컬러를 넣고 싶다면 좀 더
섬세한 색조의 컬러를 조합해 균형을
맞춰 보라고 권하고 싶다.

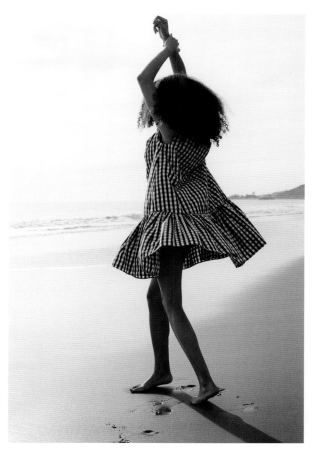

Sophia Aerts

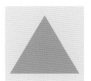

CMYK 5/5/20/0
RGB 240/232/207

CMYK 21/22/49/0
RGB 205/188/142

CMYK 21/22/49/0
RGB 205/188/142

CMYK 4/12/14/0
RGB 242/222/211

CMYK 8/11/20/0
RGB 233/220/200

CMYK 25/34/48/0
RGB 195/164/135

CMYK 26/39/21/0
RGB 190/158/172

CMYK 5/10/11/0
RGB 239/225/218

CMYK 5/5/9/0
RGB 239/235/227

CMYK 13/38/51/0
RGB 220/165/128

CMYK 9/15/34/0
RGB 230/210/173

CMYK 30/42/61/4
RGB 177/142/108

CMYK 7/15/15/0
RGB 234/215/206

CMYK 14/35/54/0
RGB 219/170/127

CMYK 29/45/68/6
RGB 176/135/95

CMYK 22/40/21/0
RGB 199/159/170

CMYK 5/5/9/0
RGB 239/235/227

CMYK 7/14/23/0
RGB 234/214/192

CMYK 5/5/9/0
RGB 240/236/227

CMYK 18/24/20/0
RGB 209/188/187

CMYK 18/44/59/1
RGB 208/151/112

CMYK 5/5/9/0
RGB 239/235/227

CMYK 9/12/25/0
RGB 231/217/191

CMYK 26/64/74/10
RGB 175/105/75

CMYK 14/28/42/0
RGB 218/183/149

CMYK 3/13/11/0
RGB 244/222/216

CMYK 36/52/58/11
RGB 156/118/101

CMYK 5/7/11/0
RGB 238/231/222

CMYK 14/35/54/0
RGB 219/169/126

CMYK 7/14/23/0
RGB 234/214/192

CMYK 4/6/19/0
RGB 244/232/207

CMYK 13/38/51/0
RGB 220/165/128

CMYK 3/13/11/0
RGB 244/222/216

Zhang Yidan

Hawkins New York Shop BellJar

CMYK 30/29/45/0
RGB 182/171/145

CMYK 5/16/20/0
RGB 239/213/196

CMYK 6/7/13/0
RGB 236/230/219

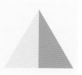

CMYK 6/7/12/0
RGB 236/230/219

CMYK 14/11/14/0
RGB 216/215/211

CMYK 30/29/45/0
RGB 182/171/145

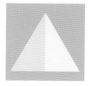

CMYK 15/28/42/0
RGB 217/183/149

CMYK 7/15/23/0
RGB 235/213/192

CMYK 6/7/13/0
RGB 236/230/219

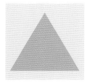

CMYK 9/17/13/0
RGB 229/208/206

CMYK 16/29/61/0
RGB 215/178/118

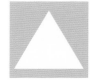

CMYK 10/25/61/0
RGB 229/190/121

CMYK 1/4/6/0
RGB 250/241/234

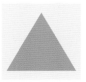

CMYK 6/10/18/0
RGB 236/224/205

CMYK 24/32/70/1
RGB 197/165/101

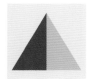

CMYK 8/12/20/0
RGB 232/218/200

CMYK 47/62/66/35
RGB 107/79/68

CMYK 11/26/58/0
RGB 227/188/125

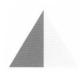

CMYK 4/4/9/0
RGB 243/239/228

CMYK 33/39/67/5
RGB 171/145/102

CMYK 6/11/12/0
RGB 237/223/214

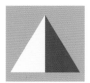

CMYK 23/32/28/0
RGB 196/170/168

CMYK 4/4/9/0
RGB 243/239/228

CMYK 43/60/64/26
RGB 124/91/79

CMYK 10/21/39/0
RGB 228/199/160

CMYK 6/11/12/0
RGB 237/223/214

CMYK 43/60/64/26
RGB 124/91/79

CMYK 24/32/70/1
RGB 197/165/101

CMYK 8/12/20/0
RGB 232/218/200

CMYK 4/4/9/0
RGB 243/239/228

CMYK 23/32/28/0
RGB 196/170/168

CMYK 6/11/12/0
RGB 237/223/214

CMYK 10/25/61/0
RGB 229/190/120

CMYK 33/39/67/5
RGB 171/145/102

CMYK 1/4/6/0
RGB 250/241/234

CMYK 18/20/35/0
RGB 210/195/167

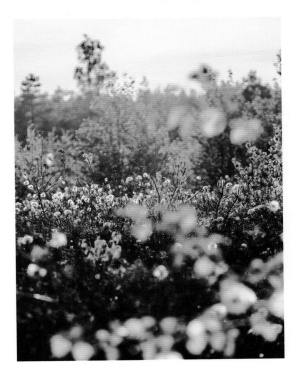

Ralfs Blumbergs

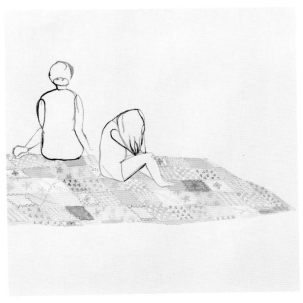

Amy Robinson

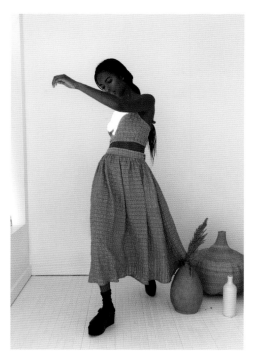

Caron Callahan Spring 2021 / Photo: Josefina Santos

봄의 뉴트럴 컬러는 바탕에
약간의 옐로빛을 간직하고
있다.

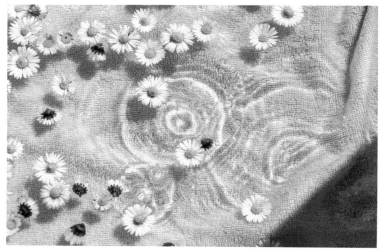

Camille Brodard

CMYK 7/5/9/0
RGB 234/232/226

CMYK 22/24/30/0
RGB 199/185/172

CMYK 27/20/24/0
RGB 187/188/185

CMYK 51/49/80/29
RGB 109/98/62

CMYK 5/5/4/0
RGB 238/236/236

CMYK 16/26/66/0
RGB 216/183/111

CMYK 7/8/8/0
RGB 233/228/226

CMYK 51/49/80/29
RGB 109/98/62

CMYK 16/33/74/0
RGB 216/170/93

CMYK 22/24/30/0
RGB 199/185/172

CMYK 9/7/8/0
RGB 229/228/226

CMYK 50/56/61/26
RGB 112/93/83

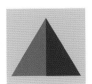

CMYK 22/17/20/0
RGB 199/198/194

CMYK 27/57/78/10
RGB 174/115/73

CMYK 56/61/56/32
RGB 97/80/80

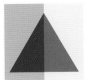

CMYK 27/20/24/0
RGB 187/188/185

CMYK 56/61/56/32
RGB 97/80/80

CMYK 7/8/8/0
RGB 233/228/226

CMYK 27/57/78/10
RGB 174/115/73

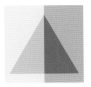

CMYK 9/7/8/0
RGB 229/228/226

CMYK 21/17/18/0
RGB 200/199/198

CMYK 22/24/30/0
RGB 199/185/172

CMYK 27/57/78/10
RGB 174/115/73

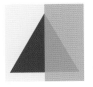

CMYK 7/8/8/0
RGB 233/228/226

CMYK 51/49/80/29
RGB 109/98/62

CMYK 27/20/24/0
RGB 187/188/185

CMYK 16/33/74/0
RGB 216/170/93

CMYK 32/36/39/1
RGB 178/157/148

CMYK 10/9/9/0
RGB 226/223/222

CMYK 16/9/11/0
RGB 212/218/217

CMYK 35/15/27/0
RGB 169/192/184

CMYK 4/14/14/0
RGB 240/218/209

CMYK 32/36/39/1
RGB 178/157/148

CMYK 7/23/28/0
RGB 233/198/177

CMYK 1/4/6/0
RGB 250/241/234

CMYK 32/36/39/1
RGB 178/157/148

CMYK 10/9/9/0
RGB 226/223/222

CMYK 15/19/42/0
RGB 219/197/155

CMYK 1/4/6/0
RGB 250/241/234

CMYK 1/4/6/0
RGB 250/241/234

CMYK 35/15/27/0
RGB 169/192/184

CMYK 4/14/14/0
RGB 240/218/209

CMYK 1/4/6/0
RGB 250/241/234

CMYK 35/15/27/0
RGB 169/192/184

CMYK 15/19/42/0
RGB 219/197/155

CMYK 32/36/39/1
RGB 178/157/148

CMYK 4/14/14/0
RGB 240/218/209

CMYK 1/4/6/0
RGB 250/241/234

CMYK 18/19/25/0
RGB 209/198/185

CMYK 14/10/5/0
RGB 215/218/227

CMYK 1/4/6/0
RGB 250/241/234

CMYK 16/9/11/0
RGB 212/218/217

CMYK 32/36/39/1
RGB 178/157/148

CMYK 7/23/28/0
RGB 233/198/177

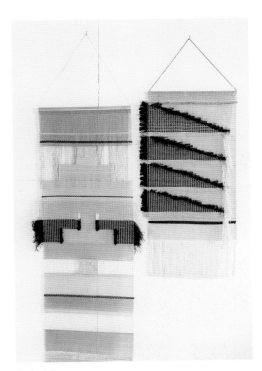

Justine Ashbee

Pair Up

CMYK 13/7/8/0
RGB 219/224/226

Samuji / Photo: Heli Blåfield

CMYK 22/35/55/0
RGB 201/163/124

CMYK 13/7/8/0
RGB 219/224/225

CMYK 7/14/29/0
RGB 234/213/183

CMYK 16/11/29/0
RGB 214/212/185

CMYK 13/25/65/0
RGB 224/188/114

CMYK 19/42/59/1
RGB 206/153/113

Joanna Fowles

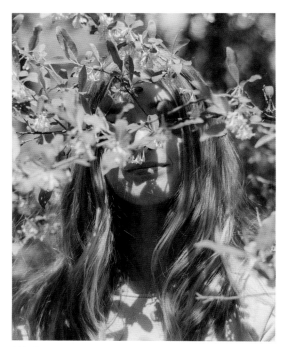

Nolan Perry

CMYK 9/24/31/0
RGB 230/194/170

CMYK 4/8/6/0
RGB 240/230/229

CMYK 3/11/14/0
RGB 243/225/212

CMYK 22/44/72/2
RGB 196/145/91

CMYK 31/29/29/0
RGB 179/170/169

CMYK 10/22/8/0
RGB 225/200/210

CMYK 14/14/37/0
RGB 221/209/168

CMYK 36/36/67/5
RGB 164/148/103

CMYK 6/8/16/0
RGB 236/228/212

CMYK 27/44/45/1
RGB 186/145/131

CMYK 10/13/47/0
RGB 230/211/150

CMYK 5/20/37/0
RGB 239/203/164

CMYK 5/9/10/0
RGB 238/227/221

CMYK 10/31/45/0
RGB 228/180/143

CMYK 19/50/69/2
RGB 203/137/93

CMYK 11/24/38/0
RGB 226/193/159

CMYK 25/32/22/0
RGB 192/170/177

CMYK 3/11/14/0
RGB 243/225/212

CMYK 22/44/72/2
RGB 196/145/91

CMYK 31/29/29/0
RGB 179/170/169

CMYK 36/33/69/4
RGB 166/153/102

CMYK 5/9/10/0
RGB 238/227/221

CMYK 19/22/51/0
RGB 209/189/139

CMYK 10/13/47/0
RGB 230/211/150

CMYK 19/50/69/2
RGB 203/137/93

CMYK 9/24/31/0
RGB 230/194/170

CMYK 26/52/83/8
RGB 180/125/67

■ CMYK 14/7/3/0
RGB 215/223/234

■ CMYK 78/71/53/54
RGB 45/47/59

■ CMYK 47/30/37/1
RGB 142/158/155

■ CMYK 8/13/26/0
RGB 233/216/188

■ CMYK 10/8/9/0
RGB 226/225/223

■ CMYK 28/16/19/0
RGB 185/195/196

■ CMYK 56/40/42/6
RGB 121/133/134

■ CMYK 10/8/9/0
RGB 226/225/223

■ CMYK 28/16/19/0
RGB 185/195/196

■ CMYK 10/8/9/0
RGB 226/225/223

■ CMYK 74/67/46/33
RGB 69/70/87

■ CMYK 22/15/15/0
RGB 197/202/204

■ CMYK 3/4/13/0
RGB 246/239/221

■ CMYK 16/21/35/0
RGB 214/194/167

■ CMYK 28/33/51/1
RGB 186/163/132

■ CMYK 10/8/9/0
RGB 226/225/223

■ CMYK 78/71/53/54
RGB 45/47/59

■ CMYK 16/21/35/0
RGB 214/194/167

■ CMYK 4/9/15/0
RGB 242/228/212

■ CMYK 14/7/3/0
RGB 215/223/234

■ CMYK 47/30/37/1
RGB 142/158/155

■ CMYK 10/8/9/0
RGB 226/225/223

■ CMYK 28/16/19/0
RGB 185/195/196

■ CMYK 3/4/13/0
RGB 246/239/221

■ CMYK 14/19/34/0
RGB 219/200/169

■ CMYK 28/16/19/0
RGB 185/195/196

■ CMYK 74/67/46/33
RGB 69/70/87

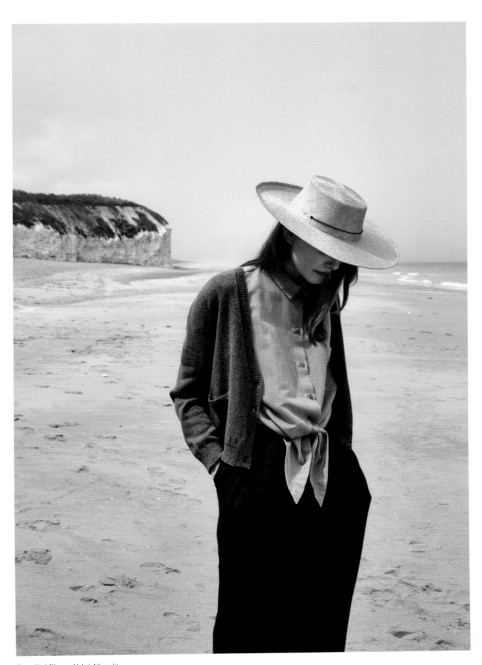

Samuji / Photo: Aleksi Niemelä

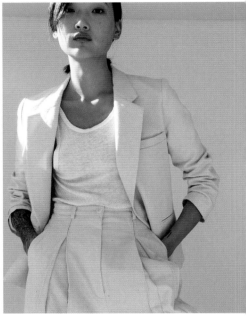

Goudzwaard Kees, "Tussenruimte" 2005, 80 x 60 cm, oil on canvas
Photo: Felix Tirry / Courtesy: Zeno X Gallery, Antwerp

Caron Callahan Spring 2021 / Photo: Josefina Santos

CMYK 13/8/7/0
RGB 219/223/227

CMYK 6/6/8/0
RGB 235/233/228

CMYK 17/28/45/0
RGB 213/180/134

CMYK 4/5/6/0
RGB 242/236/233

CMYK 23/13/20/0
RGB 196/204/197

CMYK 11/11/14/0
RGB 226/219/211

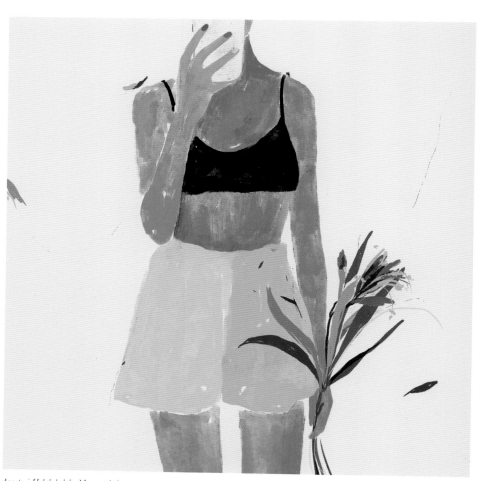

Anastasi Holubchyk by Moreartsdesign

CMYK 4/8/16/0
RGB 242/230/212

CMYK 17/18/43/0
RGB 214/198/155

CMYK 17/39/47/0
RGB 211/160/133

CMYK 5/19/21/0
RGB 239/209/193

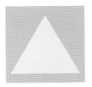

CMYK 11/21/43/0
RGB 227/198/153

CMYK 4/8/16/0
RGB 242/230/212

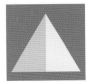

CMYK 45/35/62/7
RGB 144/143/110

CMYK 6/22/45/0
RGB 237/198/148

CMYK 4/8/16/0
RGB 242/230/212

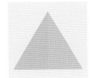

CMYK 4/8/16/0
RGB 242/230/212

CMYK 17/18/43/0
RGB 214/198/155

CMYK 11/21/43/0
RGB 227/198/153

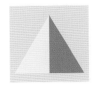

CMYK 5/19/21/0
RGB 239/208/193

CMYK 4/8/16/0
RGB 242/230/212

CMYK 25/51/63/4
RGB 187/130/100

CMYK 4/8/16/0
RGB 242/230/212

CMYK 17/39/47/0
RGB 211/160/133

CMYK 11/21/43/0
RGB 227/198/153

CMYK 25/51/63/4
RGB 187/130/100

CMYK 17/18/43/0
RGB 214/198/155

CMYK 45/35/62/7
RGB 144/143/110

CMYK 6/22/45/0
RGB 237/198/148

CMYK 4/8/16/0
RGB 242/230/212

CMYK 25/51/63/4
RGB 187/130/100

CMYK 4/8/16/0
RGB 242/230/212

CMYK 17/39/47/0
RGB 211/160/133

CMYK 5/19/21/0
RGB 239/208/193

S

P

R

I

N

G

B O L D S

봄의 볼드 컬러

봄의 볼드 컬러는 터져나오는 활기를 표현할 수 있어야 한다. 계절 그 자체가 즐거움과 생기발랄을 나타내다 보니, 행복을 상징하는 밝은 노랑이 전형적인 봄의 색이 된 것은 결코 우연이 아니다. 무지개색 가운데 아무 색이나 골라 봄의 볼드 컬러로 제시한다고 해도 정말이지 손색이 없을 것이다. 그저 밝고 명랑하다는 '느낌'을 주는 색을 골라 조합하는 게 포인트다. 봄이라는 계절이 새로움을 재발견하고 창조해내는 시기인 만큼 봄의 컬러 팔레트를 만들 때도 창의력을 발휘해 생기 있고 발랄한 느낌을 주는 색 조합을 찾아보도록 하자!

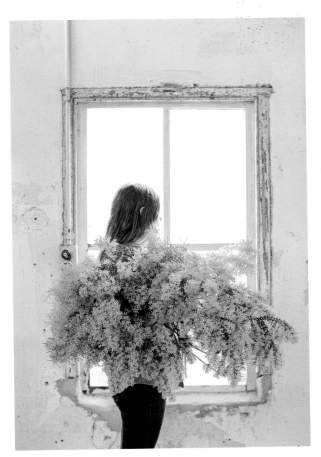

Luisa Brimble

CMYK 28/6/4/0
RGB 179/213/232

CMYK 4/2/78/0
RGB 249/232/89

CMYK 69/20/81/4
RGB 89/153/92

CMYK 69/20/81/4
RGB 89/153/92

CMYK 19/37/100/1
RGB 209/160/42

CMYK 4/2/78/0
RGB 249/232/89

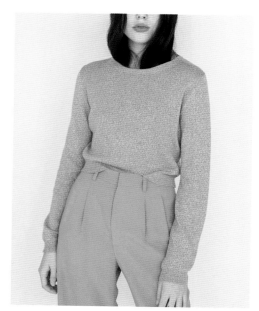

I Am That Shop

Elizabeth Olwen

CMYK 15/20/92/0
RGB 222/192/57

CMYK 0/15/10/0
RGB 251/222/216

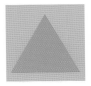

CMYK 0/37/86/0
RGB 251/172/62

CMYK 51/4/42/0
RGB 126/192/165

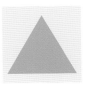

CMYK 0/15/10/0
RGB 251/222/216

CMYK 2/56/24/0
RGB 239/140/153

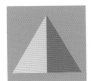

CMYK 51/4/42/0
RGB 126/192/165

CMYK 0/32/11/0
RGB 247/187/195

CMYK 18/71/70/4
RGB 199/101/82

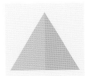

CMYK 6/5/10/0
RGB 238/233/224

CMYK 6/21/71/0
RGB 240/199/101

CMYK 0/37/86/0
RGB 251/172/62

CMYK 0/32/11/0
RGB 247/187/195

CMYK 51/4/42/0
RGB 126/192/165

CMYK 6/5/10/0
RGB 238/233/224

CMYK 0/37/86/0
RGB 251/172/62

CMYK 6/5/10/0
RGB 238/233/224

CMYK 15/20/92/0
RGB 222/192/57

CMYK 0/15/10/0
RGB 251/222/216

CMYK 0/15/10/0
RGB 251/222/216

CMYK 2/56/24/0
RGB 239/140/153

CMYK 51/4/42/0
RGB 126/192/165

CMYK 18/71/70/4
RGB 199/101/82

CMYK 15/20/92/0
RGB 222/192/57

CMYK 51/4/42/0
RGB 126/192/165

CMYK 6/5/10/0
RGB 238/233/224

CMYK 0/32/11/0
RGB 247/187/195

CMYK 78/27/71/10
RGB 57/133/101

CMYK 6/34/1/0
RGB 231/179/207

CMYK 3/70/88/0
RGB 235/110/54

CMYK 41/8/4/0
RGB 146/200/227

CMYK 22/42/2/0
RGB 196/155/195

CMYK 63/79/49/45
RGB 76/48/67

CMYK 0/25/23/0
RGB 249/201/184

CMYK 77/55/0/0
RGB 72/113/187

CMYK 22/42/2/0
RGB 196/155/195

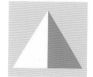

CMYK 6/34/1/0
RGB 231/179/207

CMYK 3/4/6/0
RGB 244/240/233

CMYK 3/70/88/0
RGB 235/110/54

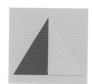

CMYK 3/26/92/0
RGB 246/189/47

CMYK 23/78/91/14
RGB 174/80/48

CMYK 41/8/4/0
RGB 146/200/227

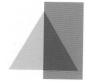

CMYK 3/4/6/0
RGB 244/240/233

CMYK 41/8/4/0
RGB 146/200/227

CMYK 3/70/88/0
RGB 235/110/54

CMYK 78/27/71/10
RGB 57/133/101

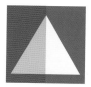

CMYK 23/78/91/14
RGB 174/80/48

CMYK 3/26/92/0
RGB 246/189/47

CMYK 77/55/0/0
RGB 72/113/187

CMYK 3/4/6/0
RGB 244/240/233

CMYK 22/42/2/0
RGB 196/155/195

CMYK 63/79/49/45
RGB 76/48/67

CMYK 3/4/6/0
RGB 244/240/233

CMYK 78/27/71/10
RGB 57/133/101

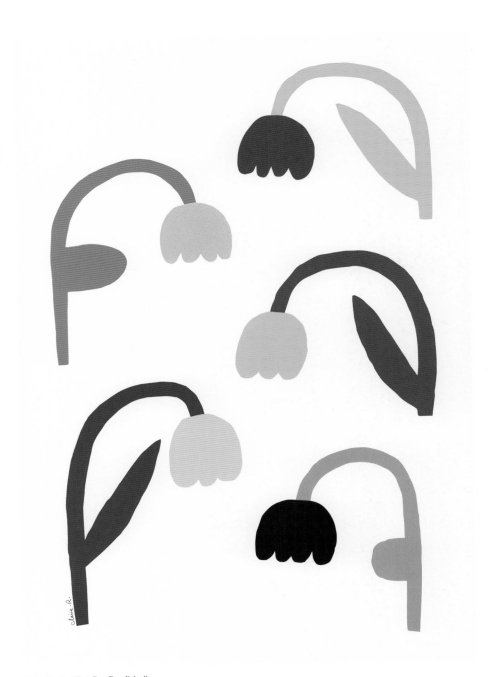

Claire Ritchie, "Rest Rest Rest Relax"

Gabriel for Sach SS21

CMYK 31/12/8/0
RGB 174/200/218

CMYK 0/21/2/0
RGB 251/211/223

CMYK 2/68/80/0
RGB 238/115/68

CMYK 2/68/80/0
RGB 238/115/68

CMYK 6/5/2/0
RGB 236/234/240

CMYK 0/21/2/0
RGB 251/211/223

CMYK 0/21/2/0
RGB 251/211/223

CMYK 2/68/80/0
RGB 238/115/68

CMYK 24/71/79/12
RGB 175/93/65

CMYK 76/18/11/0
RGB 0/162/202

CMYK 0/34/64/0
RGB 254/179/109

CMYK 63/53/9/0
RGB 111/120/173

CMYK 9/28/12/0
RGB 227/189/197

CMYK 66/26/0/0
RGB 80/157/214

CMYK 62/0/17/0
RGB 74/196/212

CMYK 14/39/9/0
RGB 213/166/190

CMYK 76/18/11/0
RGB 0/162/202

CMYK 2/47/52/0
RGB 240/154/121

CMYK 87/42/25/3
RGB 2/122/157

CMYK 89/58/14/1
RGB 31/105/160

CMYK 10/7/5/0
RGB 226/228/232

CMYK 62/5/16/0
RGB 83/188/208

CMYK 9/28/12/0
RGB 227/189/197

CMYK 62/0/17/0
RGB 74/196/212

CMYK 10/7/5/0
RGB 226/228/232

CMYK 69/9/14/0
RGB 54/178/206

CMYK 9/28/12/0
RGB 227/189/197

CMYK 76/18/11/0
RGB 0/162/202

CMYK 89/58/14/1
RGB 31/105/160

CMYK 2/47/52/0
RGB 240/154/121

CMYK 2/47/52/0
RGB 240/154/121

CMYK 14/39/9/0
RGB 213/166/190

CMYK 10/7/5/0
RGB 226/228/232

CMYK 87/42/25/3
RGB 2/122/157

CMYK 17/4/11/0
RGB 208/225/223

CMYK 0/34/64/0
RGB 251/179/109

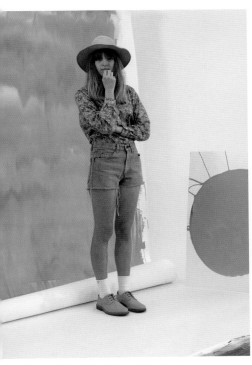

Good Guys Don't Wear Leather / Photo: Estelle Hanania

Clark Van Der Beken

Model: Lily Yueng / Photo: Amy Yeung / Wardrobe: 4 Kinship

"해가 비치는 곳은 여름이고, 그늘진 곳은 겨울인 그런 때가 봄이다."
—찰스 디킨스Charles Dickens

Ross Bruggink / Buddy-Buddy

CMYK 10/41/64/0
RGB 225/160/107

CMYK 28/55/0/0
RGB 182/130/185

CMYK 16/3/72/0
RGB 221/221/107

CMYK 52/18/28/0
RGB 128/175/179

CMYK 41/33/2/0
RGB 152/160/204

CMYK 12/7/7/0
RGB 221/225/228

CMYK 74/33/50/9
RGB 71/131/126

CMYK 41/33/2/0
RGB 152/160/204

CMYK 10/41/64/0
RGB 225/160/107

CMYK 23/49/10/0
RGB 194/143/178

CMYK 12/7/7/0
RGB 221/225/228

CMYK 69/36/25/1
RGB 88/139/165

CMYK 16/3/72/0
RGB 221/221/107

CMYK 10/41/64/0
RGB 225/160/107

CMYK 28/55/0/0
RGB 182/130/185

CMYK 16/3/72/0
RGB 221/221/107

CMYK 28/55/0/0
RGB 182/130/185

CMYK 10/41/64/0
RGB 225/160/107

CMYK 35/57/66/15
RGB 153/108/86

CMYK 52/18/28/0
RGB 128/175/179

CMYK 74/33/50/9
RGB 71/131/126

CMYK 12/7/7/0
RGB 221/225/228

CMYK 61/27/69/6
RGB 109/146/105

CMYK 41/33/2/0
RGB 152/160/204

CMYK 16/3/72/0
RGB 221/221/107

CMYK 28/55/0/0
RGB 182/130/185

CMYK 10/41/64/0
RGB 225/160/107

Jen Peters

CMYK 4/17/20/0
RGB 242/213/196

CMYK 0/40/21/0
RGB 247/170/171

CMYK 54/55/63/31
RGB 102/89/77

CMYK 4/17/20/0
RGB 242/213/196

CMYK 1/30/16/0
RGB 247/190/188

CMYK 14/38/83/0
RGB 217/160/73

Caron Callahan / Photo: Josefina Santos

CMYK 80/52/21/2
RGB 65/113/156

CMYK 4/14/16/0
RGB 242/218/204

CMYK 24/46/24/0
RGB 195/147/161

CMYK 76/70/45/33
RGB 66/67/87

CMYK 10/8/18/0
RGB 229/225/208

CMYK 9/69/77/0
RGB 223/110/73

CMYK 42/30/89/5
RGB 155/153/70

CMYK 10/8/18/0
RGB 229/225/208

CMYK 24/46/24/0
RGB 195/147/161

CMYK 4/14/16/0
RGB 242/218/204

CMYK 33/21/10/0
RGB 170/183/205

CMYK 85/57/0/0
RGB 42/108/181

CMYK 85/57/0/0
RGB 42/108/181

CMYK 42/30/89/5
RGB 155/153/70

CMYK 10/8/18/0
RGB 229/225/208

CMYK 24/46/24/0
RGB 195/147/161

CMYK 4/14/16/0
RGB 242/218/204

CMYK 76/70/45/33
RGB 66/67/87

CMYK 33/21/10/0
RGB 170/183/205

CMYK 85/57/0/0
RGB 42/108/181

CMYK 100/85/23/8
RGB 30/65/125

CMYK 10/8/18/0
RGB 229/225/208

CMYK 9/69/77/0
RGB 223/110/73

CMYK 4/14/16/0
RGB 242/218/204

CMYK 42/30/89/5
RGB 155/153/70

CMYK 24/46/24/0
RGB 195/147/161

CMYK 100/78/11/1
RGB 6/79/149

CMYK 44/27/80/4
RGB 150/156/86

Annie Russell

CMYK 14/14/53/0
RGB 221/205/140

CMYK 9/73/0/0
RGB 219/105/168

CMYK 55/0/19/0
RGB 104/201/209

CMYK 4/14/4/0
RGB 239/219/226

CMYK 16/0/9/0
RGB 212/237/232

CMYK 44/27/80/4
RGB 150/156/86

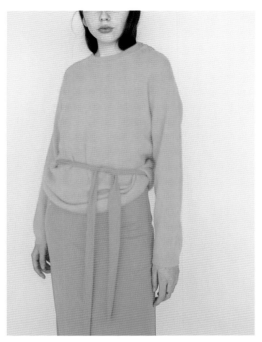

I Am That Shop

"자연에서 빛은 색을 만든다. 그림에서 색은 빛을 만든다."

—한스 호프만 Hans Hofmann

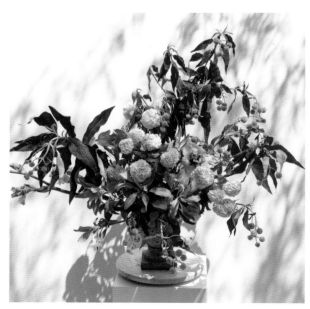

Stone Grove Florals

CMYK 0/38/87/0
RGB 250/170/59

CMYK 16/2/42/0
RGB 217/226/168

CMYK 24/16/0/0
RGB 188/199/230

CMYK 5/5/10/0
RGB 238/234/225

CMYK 62/15/88/1
RGB 112/167/83

CMYK 1/17/20/0
RGB 248/215/196

CMYK 5/0/33/0
RGB 244/244/188

CMYK 41/7/42/0
RGB 156/198/164

CMYK 74/26/100/11
RGB 75/135/62

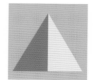

CMYK 0/38/87/0
RGB 250/170/59

CMYK 62/15/88/1
RGB 112/167/83

CMYK 1/17/20/0
RGB 248/215/196

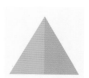

CMYK 5/0/12/0
RGB 241/245/226

CMYK 0/32/100/0
RGB 253/182/21

CMYK 0/49/82/0
RGB 247/150/68

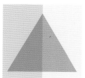

CMYK 24/16/0/0
RGB 188/199/230

CMYK 19/39/100/1
RGB 207/155/42

CMYK 5/5/10/0
RGB 238/234/225

CMYK 0/49/82/0
RGB 247/150/68

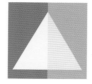

CMYK 62/15/88/1
RGB 112/167/83

CMYK 5/0/12/0
RGB 241/245/226

CMYK 41/7/42/0
RGB 156/198/164

CMYK 1/17/20/0
RGB 248/215/196

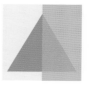

CMYK 5/0/33/0
RGB 244/244/188

CMYK 19/39/100/1
RGB 207/155/42

CMYK 0/32/100/0
RGB 253/182/21

CMYK 0/49/82/0
RGB 247/150/68

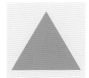

CMYK 0/16/15/0
RGB 251/218/205

CMYK 4/58/95/0
RGB 237/132/43

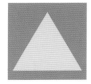

CMYK 41/25/79/2
RGB 159/164/90

CMYK 6/28/0/0
RGB 232/192/219

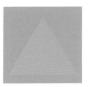

CMYK 49/0/38/0
RGB 129/203/177

CMYK 22/10/94/0
RGB 209/204/55

CMYK 6/28/0/0
RGB 232/192/219

CMYK 17/4/0/0
RGB 206/227/246

CMYK 1/71/0/0
RGB 236/112/170

CMYK 4/58/95/0
RGB 237/132/43

CMYK 0/16/15/0
RGB 251/218/205

CMYK 6/28/0/0
RGB 232/192/219

CMYK 0/13/11/0
RGB 252/225/215

CMYK 0/44/83/0
RGB 249/159/66

CMYK 49/0/38/0
RGB 129/203/177

CMYK 49/0/38/0
RGB 129/203/177

CMYK 0/16/15/0
RGB 251/218/205

CMYK 41/25/79/2
RGB 159/164/90

CMYK 6/28/0/0
RGB 232/192/219

CMYK 0/13/11/0
RGB 252/225/215

CMYK 13/13/13/0
RGB 220/213/211

CMYK 4/33/0/0
RGB 236/183/212

CMYK 41/25/79/2
RGB 159/164/90

CMYK 0/46/48/0
RGB 247/158/127

CMYK 29/85/90/30
RGB 138/54/37

CMYK 1/71/0/0
RGB 236/112/170

CMYK 0/16/15/0
RGB 251/218/205

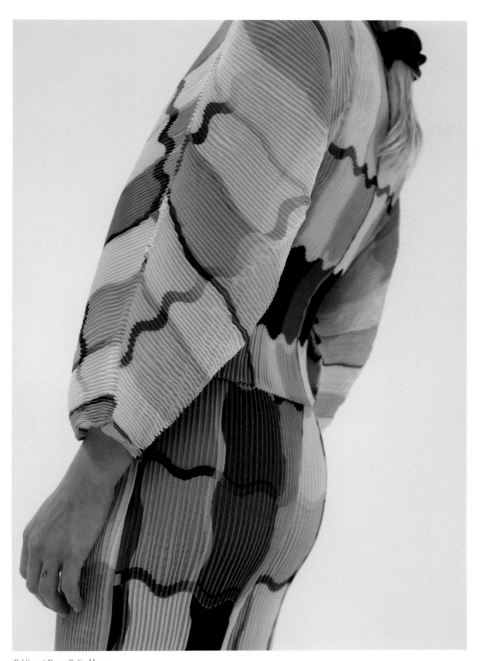

Beklina / Dress: Julia Heuer

Cecilie Karoline

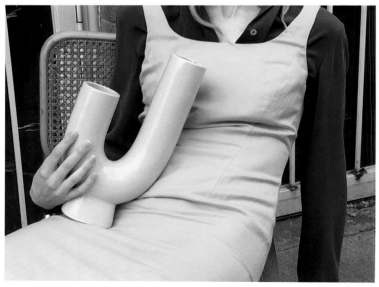

Ruhling

CMYK 0/48/65/0
RGB 247/153/99

CMYK 29/0/10/0
RGB 179/225/228

CMYK 87/54/46/24
RGB 37/88/102

CMYK 8/0/55/0
RGB 239/238/145

CMYK 33/23/74/1
RGB 178/173/100

CMYK 9/6/8/0
RGB 230/230/228

CMYK 9/6/8/0
RGB 230/230/228

CMYK 8/0/55/0
RGB 239/238/145

CMYK 0/48/65/0
RGB 247/153/99

CMYK 29/0/10/0
RGB 179/225/228

CMYK 87/54/46/24
RGB 37/88/102

CMYK 81/40/31/4
RGB 48/125/150

CMYK 8/0/55/0
RGB 239/238/145

CMYK 0/48/65/0
RGB 247/153/99

CMYK 87/54/46/24
RGB 37/88/102

CMYK 33/23/74/1
RGB 178/173/100

CMYK 8/0/55/0
RGB 239/238/145

CMYK 87/54/46/24
RGB 37/88/102

CMYK 9/6/8/0
RGB 230/230/228

CMYK 9/6/8/0
RGB 230/230/228

CMYK 39/0/19/0
RGB 153/214/211

CMYK 16/8/59/0
RGB 220/214/132

CMYK 8/0/55/0
RGB 239/238/145

CMYK 0/48/65/0
RGB 247/153/99

CMYK 29/0/10/0
RGB 179/225/228

CMYK 8/0/55/0
RGB 239/238/145

CMYK 87/54/46/24
RGB 37/88/102

아티스트 색인

page 27
소피아 아츠
Sophia Aerts

page 28
소피아 아츠
Sophia Aerts

page 28
마거릿 진
Margaret Jeane

page 31
로지 할바틀
Rosie Harbottle

page 33
뮬러 반 세브런 스튜디오
Muller Van Severen
Studio © Fien Muller

page 34
캐시디 라할
Cassidie Rahall
@therahallfarmhouse

page 34
아리안나 라고
Arianna Lago

page 37
아이 엠 댓 샵
I Am That Shop

page 37
리아나 제저스
Liana Jegers

page 38
한나 시보넨
Hanna Sihvonen
(xo amys)

page 40
퍼스트 라이트
First Rite SS16
모델: 데니카 페린 클라인
Danica Ferrin Klein
사진: 마리아 델 리오
María del Río

page 40
메이드 바이 옌스
Made by Jens

page 42
소피아 아츠
Sophia Aerts

page 42
머리사 로드리게스
Marissa Rodriguez

page 45
오로보로 스토어
Oroboro Store

page 45
솔트스톤 세라믹스
Saltstone Ceramics

page 46
봄바버드 세라믹스
Bombabird Ceramics

page 46
마거릿 진
Margaret Jeane

page 49
지.빈스키
G.Binsky
사진: 레코 모라
Leco Moura

page 51
유코 니시카와
Yuko Nishikawa

page 51
아리아나 라고
Arianna Lago

page 52
더 베이무스
The Vamoose
사진: 벤저민 휠러
Benjamin Wheeler

page 52
아나스타시 호룹치크
Anastasi Holubchyk
모어아츠디자인
Moreartsdesign

page 54
메건 걸랜터
Megan Galante

page 56
지.빈스키
G.Binsky
사진: 레코 모라
Leco Moura

page 56
메건 걸랜터
Megan Galante

page 59
미셸 헤슬롭
Michelle Heslop

page 59
소피아 아츠
Sophia Aerts

page 60
미케엘라 그렉
Micaela Greg
사진: 마리아 델 리오
María del Río

page 60
몰리 코넌트
Molly Conant
랙크 앤드 루인
Rackk & Ruin

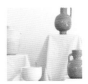

page 63
제이드 페이튼 세라믹스
Jade Paton Ceramics
@jadepatonceramics
사진: 존노 멜리시
Johno Mellish
@johnomellish

page 63
머리사 로드리게스
Marissa Rodriguez

page 65
제니리 매리고멘
Jennilee Marigomen

page 66
레인 마린호
Lane Marinho
@lanemarinho

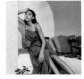

page 66
퍼스트 라이트
First Rite SS19
모델: 조이 지컬
Zoe Ziecker
사진: 마리아 델 리오
María del Río

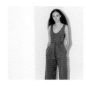

page 69
디아르테
Diarte
사진: 하비에르 모란
Javier Morán

page 69
더 베이무스
The Vamoose
캐스린 블랙모어
Kathryn Blackmoore

page 71
로버트 페어
Robert Fehre

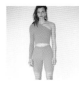

page 72
보나 드래그
Bona Drag
주주 골지 세트
Giu Giu Ribbed Set
사진: 헤더 오이너
Heather Wojner

page 72
일카 메즐리
Ilka Mészely

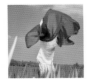

page 75
아리안나 라고
Arianna Lago

page 75
헴필 타이프 컴퍼니
Hemphill Type Co.

page 76
클레멘트 벨가라
Clememte Vergara

page 76
컬러 스페이스 40
Color Space 40
제시카 파운드스톤
Jessica Poundstone

page 79
매리얼 애빈
Mariel Abbene

page 80
애니 러셀
Annie Russell

page 80
소피 순드
Sofie Sund

page 83
레아 바살러뮤
Leah Bartholomew

page 84
스튜디오 렌스
Studio RENS와 글래스
랩 스헤르토헨보스Glass
Lab 's-Hertogenbosch의
협업작, studiorens.com

page 84
니드 어 뉴 니들
Need a New Needle
@needanewneedle

page 86
페기 크롤 로버츠
Peggi Kroll Roberts

page 88
가브리엘 포 삭
Gabriel for Sach SS21

page 88
페기 크롤 로버츠
Peggi Kroll Roberts

page 91
리아나 제저스
Liana Jegers

page 91
줄리 T. 미크스 디자인
Julie T. Meeks Design

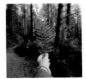

page 93
레이레 운주에타
Leire Unzueta

page 95
보나 드래그Bona Drag
의 베이스레인지 수트
Baserange Suit와 MNZ
액세서리
사진: 헤더 오이너
Heather Wojner

page 95
브리트니 베르가모
웨일런
Brittany Bergamo
Whalen

page 96
오로보로 스토어
Oroboro Store
사진: 에이프릴 휴스
April Hughes

page 99
레인 마린호
Lane Marinho
@lanemarinho

page 101
시모나 세르히
Simona Sergi

page 102
페어 업
Pair Up

page 102
안드레아 세리오
Andrea Serio

page 105
메코 베인 포토그래피
Mecoh Bain Pho-
tography

page 105
로런 마이크로프트
Lauren Mycroft
사진: 다샤 암스트롱
Dasha Armstrong

page 106
룰링
Ruhling

page 106
로지 할바틀
Rosie Harbottle

page 108
소피아 아츠
Sophia Aerts

page 110
카리나 배니아
Karina Bania

page 113
에리카 타노브
Erica Tanov
사진: 미카엘 케네디
Mikael Kennedy

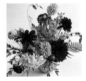

page 113
주얼위드
Jewelweed

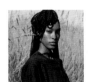

page 115
알리야 와넥
Aliya Wanek

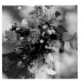

page 117
꽃 장식: 베슬 앤드 스템
Florals: Vessel & Stem
@vesselandstem
사진: 애머리스 삭스 포토
Amaris Sachs Photo
@amarissachsphoto

page 117
로런 스테렛
Lauren Sterrett
@laurensterrett

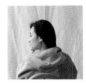

page 118
보태니컬 잉크스
Botanical Inks
@botanicalinks
사진: 실키 로이드
Silkie Lloyd

page 118
로런 스테렛
Lauren Sterrett
@laurensterrett

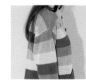

page 120
디아르테
Diarte
사진: 하비에르 모랜
Javier Morán

page 122
엘리자베스 수잔
Elizabeth Suzann

page 122
하우스\\위빙
house\\weaving
house weaving.com

page 125
해나
Hanna

page 125
루비 벨 세라믹스
Ruby Bell Ceramics

page 126
재스민 다울링
Jasmine Dowling

page 126
블루 마운틴 스쿨
Blue Mountain School
더 뉴 로드 레지던스The
New Road Residence

page 129
조안나 파울스
Joanna Fowles

page 131
사진: 니나 웨스터벨트
Nina Westervelt
울라 존슨
Ulla Johnson SS21

page 132
카론 캘러핸 리조트
Caron Callahan Resort
2020
사진: 호세피나 산투스
Josefina Santos

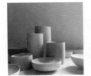

page 132
루크 호프
Luke Hope

page 135
스탠드와 귀걸이: 보피
Stand and Earrings:
Beaufille
사진: 사라 블레즈
Sarah Blais

page 135
의류/액세서리: 보피Beaufille
사진: 사라 블레즈Sarah Blais
스타일링: 모니카 타타로빅
Monika Tatalovic
모델: 샬럿 캐리Charlotte Carey
헤어/메이크업: 애덤 갈런드
Adam Garland

page 137
사진: 니나 웨스터벨트
Nina Westervelt
울라 존슨
Ulla Johnson FW20

page 138
귀치훙郭志宏Chih-Hung
KUO "어느 산16某山16 A
Mountain16"
150 x 150 cm, 캔버스에 오
일, 2015

page 140
사진: 니나 웨스터벨트
Nina Westervelt
울라 존슨
Ulla Johnson SS21

page 143
에리카 타노브
Erica Tanov
사진: 개브리엘 스
타일스
Gabrielle Stiles

page 143
조지 홈
Georgie Home
@georgiehome

page 144
마리 버나드
Marie Bernard
@marie_et_bernard

page 144
에리카 타노브
Erica Tanov
사진: 테리 로웬탈
Terri Loewenthal

page 146
안드레아 그뤼츠너
Andrea Grützner

page 149
론 파티
Lawn Party
스타일링: 줄리 풀러
Julie Fuller
사진: 앨리슨 바그니니
Alison Vagnini
모델: 타린 본
Taryn Vaughn

page 151
아리안나 라고
Arianna Lago

page 152
애니 스프랫
Annie Spratt

page 152
베클리나
Beklina

page 155
티나 팔
Tina Pahl

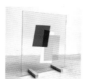

page 157
스튜디오 렌스
Studio RENS
studiorens.com

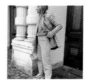

page 157
카롤리네 달
Karoline Dall
@karodall

page 159
마르케사
Marchesa FW15
사진: 애비 로스
Abby Ross

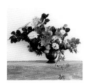

page 160
루이자 브림블
Luisa Brimble

page 160
그레그 앤서니 토머스
Greg Anthony Thomas

page 162
소피아 아츠
Sophia Aerts

page 162
마틴 도슨
Martin Dawson

page 164
아렐라
Arela
사진: 오스마 하비라티
Osma Harvilahti

page 164
보우스 앤드 라벤더
Bows and Lavender

page 167
매이매이 앤드 코
MaeMae & Co
사진: 켈시 리 포토그래피
Kelsey Lee Photography

page 167
컨페티 시스템
Confetti System

page 169
아리안나 라고
Arianna Lago

page 170
테일러 앤 캐스트로
Taylr Anne Castro

page 170
아노나 스튜디오
Anona Studio

page 173
아렐라
Arela
사진: 티모 안토넨
Timo Anttonen

page 173
브라이언 로드리게스
Bryan Rodriguez

page 174
매이매이
MaeMae

page 176
소피 순드
Sofie Sund

page 176
소피 순드
Sofie Sund

page 178
로즈 조참
Rose Jocham
레이프 샵Leif Shop

page 178
사리타 자카드
Sarita Jaccard
디자인: 캄페렛
Kamperett
사진: 마리아 델 리오
María del Río

page 181
소피아 아츠
Sophia Aerts

page 183
사진: 페이턴 커리
Peyton Curry
꽃 장식: 베슬 앤드 스템
Vessel & Stem
스타일링/디자인: 사브리나
앨리슨 디자인
Sabrina Allison Design

page 183
아이 엠 댓 샵
I Am That Shop

page 184
메건 걸랜터
Megan Galante

page 186
야네케 루울시마
Janneke Luursema

page 186
테일러 앤 캐스트로
Taylr Anne Castro

page 188
아렐라
Arela
사진: 엠마 사파니에미
Emma Sarpaniemi

page 188
샌드라 프레이
Sandra Frey

page 191
카를라 카스칼레스 알
림바우
Carla Cascales
Alimbau

page 191
보태니컬 잉크스
Botanical Inks
@botanicalinks
사진: 카샤 킬리젝
Kasia Kiliszek

page 192
제프리 해밀턴
Jeffrey Hamilton

page 195
브라이어니 기브스
Bryony Gibbs

page 195
아이 엠 댓 샵
I Am That Shop

page 197
무쿠코 스튜디오
Mukuko Studio

page 198
프리다 살바도르
Freda Salvador
모델: 릴리 라일리
Lilly Reilly (스카우트
Scout 모델 에이전시)
사진: 마리아 델 리오
María del Río

page 198
나니 윌리엄스
Nani Williams

page 201
로즈 이즈 디자인
Rose Eads Design

page 201
메타포르모스
Métaformose

page 203
아이 엠 댓 샵
I Am That Shop

page 204
알리야 와넥
Aliya Wanek

page 204
스튜디오 렌스
Studio RENS와 타
게트Tarkett(데소
DESSO)의 협업작

page 207
사진: 니나 웨스터벨트
Nina Westervelt
올라 존슨
Ulla Johnson FW20

page 209
사진: 니나 웨스터벨트
Nina Westervelt
델포조
Delpozo FW17

page 209
엘리사베트 폰 크로그
Elisabeth von Krogh
사진: 비오른 하르스타드
Bjorn Harstad

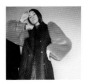

page 210
보나 드래그
Bona Drag의 로데비어
코트Rodebjer Coat
사진: 헤더 오이너
Heather Wojner

page 210
앨리스 앨럼 디자인
Alice Allum Design

page 213
카롤리나 파벨치크
Karolina Pawelczyk

page 214
일라이 드파리아
Eli Defaria

page 214
프리스톡스
Freestocks

page 216
아나 드 코바
Ana de Cova
어딘가Somewhere,
2019
작가 제공

page 216
사진: 니나 웨스터벨트
Nina Westervelt
로다테
Rodarte FW14

page 218
마리 버나드
Marie Bernard
@marie_et_bernard

page 220
프랜시스 메이
Frances May
사진: 애나 그리어
Anna Greer

page 220
프랜시스 메이
Frances May
사진: 애나 그리어
Anna Greer

page 223
애나 오브치니코바
Anna Ovtchinnikova

page 223
저스틴 애쉬비
Justine Ashbee

page 225
앤드 아더 스토리즈
& Other Stories

page 227
베클리나
Beklina
스커트: 줄리아 호이어
Julia Heuer

page 227
미미 세라믹스
Mimi Ceramics

page 228
사진: 니나 웨스터벨트
Nina Westervelt
카롤리나 에레라
Carolina Herrera SS20

page 231
아이 엠 댓 샵
I Am That Shop

page 233
듀럭스 컬러
Dulux Colour

page 233
마리올리 바스케스
Marioly Vazquez

page 234
올리비아 테바
Olivia Thébaut

page 234
디아르테
Diarte
사진: 하비에르 모랜
Javier Morán

page 237
에롤 아흐메드
Erol Ahmed

page 238
마리올리 바스케스
Marioly Vazquez

page 238
마리아 델 리오
María del Río

page 241
카론 캘러핸
Caron Callahan
사진: 호세피나 산투스
Josefina Santos

page 241
마리올리 바스케스
Marioly Vazquez

page 242
레아 바살러뮤
Leah Bartholomew

page 244
카론 캘러핸
Caron Callahan
사진: 호세피나 산투스
Josefina SantosSantos

page 247
소피아 아츠
Sophia Aerts

page 249
장 이단
Zhang Yidan
@yizdan

page 250
호킨스 뉴욕 샵 벨자
Hawkins New York
Shop BellJar

page 253
랄프스 블룸버그스
Ralfs Blumbergs

page 253
에이미 로빈슨
Amy Robinson

page 254
카론 캘러핸
Caron Callahan 2021 봄
사진: 호세피나 산투스
Josefina Santos

page 254
카미유 브로다르
Camille Brodard

page 257
저스틴 애쉬비
Justine Ashbee

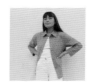

page 257
페어 업
Pair Up

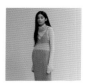

page 259
사무이
Samuji
사진: 헤리 블러비엘드
Heli Blåfield

page 260
조안나 파울스
Joanna Fowles

page 260
놀런 페리
Nolan Perry

page 263
사무이
Samuji
사진: 알렉시 니에멜라
Aleksi Niemelä

page 264
구즈바드 키스
Goudzwaard Kees, "빈틈
Tussenruimte" 2005,
80 x 60 cm, 캔버스에 오일
사진: 필릭스 티리Felix Tirry
제공: 제노 X 갤러리Zeno
X Gallery, 앤트워프Antwerp

page 264
카론 캘러핸
Caron Callahan 2021 봄
사진: 호세피나 산투스
Josefina Santos

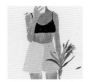

page 266
아나스타시 호룹치크
Anastasi Holubchyk
모어아츠디자인
Moreartsdesign

page 269
루이자 브림블
Luisa Brimble

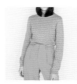

page 270
아이 엠 댓 샵
I Am That Shop

page 270
엘리자베스 올웬
Elizabeth Olwen

page 273
클레어 리치
Claire Ritchie,
"레스트 레스트 레스트
릴랙스
Rest Rest Rest Relax"

page 274
가브리엘 포 삭
Gabriel for Sach SS21

page 277
굿 가이즈 돈 웨어 레더
Good Guys Don't
Wear Leather
사진: 에스텔 해너니아
Estelle Hanania

page 277
클라크 반 데르 베컨
Clark Van Der Beken

page 278
모델: 릴리 영
Lily Yeung
사진: 에이미 영
Amy Yeung
의상: 포 킨십
4 Kinship

page 278
로스 브루긴크
Ross Bruggink
버디-버디
Buddy-Buddy

page 281
젠 피터스
Jen Peters

page 282
카론 캘러핸
Caron Callahan
사진: 호세피나 산투스
Josefina Santos

page 282
©VJ-Type
©Violaine&Jérémy

page 285
애니 러셀
Annie Russell

page 286
아이 엠 댓 샵
I Am That Shop

page 286
스톤 그로브 플로랄스
Stone Grove Florals
@_stonegrove

page 289
베클리나
Beklina
드레스: 줄리아 호이어
Julia Heuer

page 290
세실리 카롤리네
Cecilie Karoline

page 290
룰링
Ruhling

지은이 **로런 웨이저**

디자이너, 컬러 전문가, 큐레이터로 활동 중이다. 디자이너, 예술가, 사진작가
들에게 색에 대한 영감을 주는 '디자이너들의 디자이너'로 통한다. 홈 텍스타
일 제품을 제작하는 디자인 스튜디오 '조지 홈Georgie Home'을 공동 창업했
으며, 블로그 '컬러 컬렉티브Color Collective'를 운영하며 대중에게 컬러에 관
한 다양한 정보를 제공하고 있다. 디자이너, 사진작가를 비롯한 다양한 분야
의 예술가들이 만들어낸 작품 이미지와 함께 컬러 팔레트를 소개하는 블로그
의 구성 방식을 토대로 첫 책인《배색 스타일 핸드북》을 출간하기도 했다. 주
변의 소박하고 아름다운 것들에서 주로 영감을 얻는 그는 현재 오하이오주 콜
럼버스에 살고 있으며, 가족과 함께 시간을 보내고, 암석을 수집하고, 커피를
마시고, 예상치 못한 장소에서 독특한 배색 아이디어를 얻는 것을 좋아한다.

옮긴이 **조경실**

성신여대 영문학과를 졸업한 후 산업 전시와 미술 전시 기획자로 일했다. 현
재는 전문 번역가로 활동 중이며, 책을 번역하고 달리기로 하루를 마무리하는
일상을 살고 있다. 옮긴 책으로는《핸디맨》《레니와 마고의 백 년》《이제 나가
서 사람 좀 만나려고요》《오래된 지혜》《일상이 예술이 되는 곳, 메인》《배색
스타일 핸드북》《현대미술은 처음인데요》등이 있다.

감수 **차보슬**

동덕여대, 이화여대 대학원에서 시각디자인과 브랜드디자인을 공부하고
COEX 전시기획팀, KRX 홍보팀에서 그래픽 디자이너로 일했다. 한국색채
교육원의 컬러리스트 전문가 과정 수료 및 컬러리스트 국가자격증 취득 후 연
성대, 대구공업대, 서울사이버대학에서 색채학을 강의했다.